Ces nouveaux princes de la Démocratie.

Théâtre humour.

Claude COGNARD.

Autorisation de jouer : SACD 202442/43

Copyright © 2014 Claude Cognard.

All rights reserved.

ISBN-13: 978-1497588363

ISBN-10: 1497588367

À mes ami(e)s metteurs en Scène et comédiens qui me font confiance. A tous les comédiens qui me font l'honneur d'apprendre mes textes et de les jouer.

Table des matières

Scène.. 7
Scène.. 9
Scène.. 15
Scène.. 29
Scène.. 47
Scène.. 49
Scène.. 61
Scène.. 65
Scène.. 83
Scène.. 95
RIDEAU... 97
au sujet de l'AUTEUR ... 99

Scène.

(Deux hommes dans un salon aménagé en bureau - un pupitre des fauteuils - un divan une télé – tableau au mur - plusieurs portes et une fenêtre – une télé – un bar d'angle – des rayonnages avec bouteilles et verres).

FRANCK. Allez filons !

ROGER. *(Faussement naïf).* Moi, c'est Roger…

FRANCK. Alors Roger, filons !

ROGER. Non, Roger Berne. *(Bras balants).*

FRANCK. *(Agacé).* Toi ! Prends les valises, et allons récupérer le fric.

ROGER. *(Il obtempère).* Peut-on prétendre qu'une somme est tombée du camion ?

FRANCK. Tu es trésorier du parti. On te demande de compter, pas de réfléchir !

ROGER. Et où va-t-on le planquer ce fric ?

FRANCK. *(Il montre le tableau au mur).* ici ! dans le coffre de ma femme.

ROGER. Ta femme risque de le trouver, non ?

FRANCK. Elle ne va jamais dans son coffre, et il ignore ce qu'il contient !… *(silence)* Allez, bouge-toi.

ROGER. Oui, monsieur le ministre du budget ! Si je peux me permettre, il va nous en falloir des sommes importantes pour financer une campagne au niveau de celle de Narcisse.

FRANCK. Ne t'en fais pas, ce ne sont pas les sources de financement qui manquent... les banques, les sympathisants, ma fortune et même des vieilles gâteuses.

ROGER. Ah ?

FRANCK. (*Il regarde autour de lui*). Tu sais que j'ai été officiellement désigné comme le patron de l'entreprise de mon Beau-père. Enfin presque ... Oui, Nathaly ma femme reste. C'est l'héritière, tu m'as compris ?

ROGER. Tu as su rebondir ! Bravo ! Surtout après ton échec dans la chaîne des bijouteries du Lupin doré...

FRANCK. Échec ? Tu m'as déjà vu échouer, moi ?

ROGER. (*Soumis*) Non ! Je... Oui, bien sûr. Fermer une entreprise centenaire en six mois, c'était inédit... et tu envisages quel avenir pour la boîte familiale ?

FRANCK. L'introduire en Bourse, faire grimper un max le prix des actions et vendre discrètement ...

ROGER. Discrètement ? la boîte de ta femme ?

FRANCK. Oui, ensuite il me restera à récupérer les fonds pour payer ma campagne électorale.

ROGER. (*Un peu ironique*). Depuis que je t'ai rejoint, je réalise combien nous les politiques, nous sommes intègres... Pour rebondir, il ne faut pas hésiter sur les moyens.

FRANCK. On t'a recruté pour compter et pas pour réfléchir,

je le répète ! Alors, arrête tes conneries ! Il est minuit passé, il y a longtemps que…

ROGER. …Les hommes de main ont dû finir leurs coups… *(il interrompt sa phrase)*. Oups, pardon, c'est vrai, « compter, ne pas réfléchir ».

(En sortant avec leurs deux valises).

ROGER. Plus tard, tes enfants seront fiers de toi…

FRANCK. Tout ce je fais, est fait prioritairement dans l'intérêt de la France. La France de De Gaulle, La France de Jaurès… la

Scène.
(Laura est assise en méditation derrière un fauteuil, elle est tournée face à la fenêtre.)

LAURA. La lune, les étoiles ! nuit idéale, pour méditer …

(Morgan qui souffre pour marcher et René entrent avec deux valises et ils avancent dans l'obscurité- ils murmurent- ils ne voient pas Laura.).

RENE. Tu aurais dû sonner !

MORGAN. Chez mon père ? À presque une heure du matin ? *(Style zézette du Père Noël est une ordure)*. Tout le monde doit dormir !

RENE. J'ai peur ! J'allume ?

MORGAN. Surtout pas !

RENE. Il faut être débile pour arriver chez les gens après minuit.

MORGAN. Pourquoi un fils ne pourrait-il pas rentrer chez son père au milieu de la nuit ?

RENE. Parce que tu t'es déjà trompé plusieurs fois de maison !

MORGAN. Tu ne te trompes jamais toi ?

RENE. J'ai le sentiment que nous n'avons pas emprunté la bonne porte.

MORGAN. *(Ricane).* Bonne ou mauvaise porte, tout emprunt contracté doit être remboursé !

RENE. Peuh !*(murmure).* Et c'est toi qui fais de l'humour avec le mot emprunt ?

MORGAN. Oui, c'est moi !

RENE. Tu n'aurais pas emprunté, on ne serait pas là à chercher ton père pour lui réclamer de quoi rembourser ton opération bourses.

MORGAN. *(Murmure).* Qui puis-je si le chirurgien thaïlandais, qui m'avait proposé l'intervention pour « sixteen thousands bahts », une fois le travail réalisé, en a exigé « Sixty thousands » ? *(emphatique.)* Qu'est-ce que j'y peux ?

RENE. « **Tu y peux** » que tu parles l'anglais comme une vache espagnole ! Sixty, pour soixante, et sixteen pour…

MORGAN. La chapelle ! *(maniéré).* Une chance qu'il y ait eu ces hommes d'affaires sur place, pour nous prêter de quoi payer la clinique, sinon nous serions encore en prison.

RENE. Ça n'aurait pas été pire ! *(Indignation.)* Parce qu'il y en avait qu'un capable d'emprunter « au milieu» et c'était

toi !

MORGAN. Au milieu ? Je n'ai emprunté ni à droite ni à gauche ni au milieu... mais, à la mafia !

RENE. Et tu nous as mis dans la merde ! Il nous reste huit jours pour rembourser ton emprunt, après, ils nous buttent.

MORGAN. Tu aurais préféré que le chirurgien me réinstalle la corbeille et le palais Brognard entre les guiboles ? C'est quand même par amour pour toi, que j'ai fait ça ! *(rire puis en colère).* Bon alors, il n'y a personne ici ?...

RENE. *(Il hausse les épaules).* Les habitants dorment ...

MORGAN. Et pourquoi la porte était-elle ouverte, alors ?

RENE. Je n'en sais rien ! Aberrant que tu ignores où ton père habite.

MORGAN. Cette fois-ci, c'est ici qu'il habite. Sûr ! Je le sens !

RENE. Hier aussi, tu en étais sûr !

MORGAN. Pour des questions de sécurité, les personnes connues n'indiquent pas leur vrai nom dans l'entrée.

RENE. Allez, moi, si personne ne vient, je m'installe dans les fauteuils. *(Il reste debout).* Ton père comprendra notre présence, tu es son fils.

MORGAN. Mon père et moi, ce n'est pas le grand amour ! Depuis son divorce d'avec ma mère, je ne l'ai revu qu'à la mairie...

RENE. Il a divorcé à la mairie ?

MORGAN. Con ! il s'est remarié à la mairie.

MORGAN. René ! fais attention à la valise, elle contient le bocal... et le bocal contient le palais brognard. Alors attention.

RENE. (*En haussant la voix*). Attention ! Je ne fais que ça, attention ! arrête de me dire de faire attention ! tout ça pour...

MORGAN. Chut !

RENE. Pas besoin de s'énerver, ce n'est pas Wall Street, mais deux bourses en putréfaction et leur battant qui n'a de battant que le nom.

MORGAN. Ça ... suffit ! et bien pour moi, ces bourses, c'est ma vie.

RENE. Continue et c'est moi qui vais craquer ! Tu vas apprendre ce qu'est le krach boursier ! Ta valise, crac, je lui saute dessus. (*Il saute sur place*). Crac ! crac ! crac !

MORGAN. J'ai le droit d'être inquiet ! ce sont mes bourses tout de même.

RENE. Tu n'avais qu'à les faire empailler.

MORGAN. Empaillées comme des écureuils ?

RENE. Eh oui ! « couic, on coupe, on empaille » ! Tu avais peur de quoi ? que les Thaïlandais oublient de te les rendre...

MORGAN. D'abord, ça n'a pas été proposé et puis, je n'avais pas confiance en ces étrangers qui ne parlaient même pas l'anglais.

RENE. (*Il ouvre la valise*). Bah, tout plissé ! ça pue le formol ! ça me rappelle l'opération de la vésicule. Le toubib m'avait rendu mes calculs...

MORGAN. Et tu comptes toujours aussi mal ?

RENE. Je te dis merde !

MORGAN. Je parle peut-être l'anglais comme une vache espagnole, mais si tu avais su calculer, nous ne serions pas ici pour vendre des actions que mon père <u>aurait</u>, hypothèse, achetées en mon nom !

RENE. Bon, ça y est ! c'est de ma faute, ça, je m'y attendais... Allez ! Partons, ton père n'habite pas ici... **imagine** qu'un jobard surgisse avec une Kalachnikov.

MORGAN. Pourquoi pas un canon, un char d'assaut ?

RENE. Le monde est violent. Tu l'oublies ?

MORGAN. Justement, il y a deux mecs masqués qui piétinent les pelouses.

RENE. (*Qui s'approche de la fenêtre*). Planquons-nous !...

MORGAN. Vite ! les bourses !

(*Ils reprennent leurs valises et sortent*).

RENE. Par là ! on trouvera bien une sortie !

LAURA. Ooooooooooooooooooooooooooooooom.

Scène.

Laura se lève, fait quelques étirements, fait une chandelle, sort et revient avec une bouteille de lait qu'elle ouvre. Elle boit et la pose sur la table de salon. Elle reprend sa position derrière le fauteuil face à la fenêtre.

Franck glisse la tête par la porte entrebâillée. Franck entre suivi par Roger. Ils avancent furtivement dans la pièce avec deux valises. Ils poursuivent en parlant doucement leur conversation. Ils portent une cagoule sur leurs visages. Style Chevalier et Laspalès.

FRANCK. Les électeurs nous critiquent. Ils ne réalisent pas ce que coûte une campagne présidentielle.

ROGER. La victoire est chère, et plus elle est chère, plus elle est belle !

(Franck décroche un tableau derrière lequel se trouve un coffre-fort).

FRANCK. Dans l'intérêt de la démocratie, nous, les politiques, sommes contraints de récolter des financements par tous les moyens.

ROGER. Et nous n'avons jamais assez d'argent ! On ne le répétera jamais assez.

FRANCK. D'autant que je veux une campagne à l'américaine… avec des meetings, de l'affichage partout !

ROGER. Y compris sur la Lune ?

FRANCK. Dans les rues, sur les murs, sur les affiches de mes opposants ! sans oublier des spots télé… tout quoi !et

si je peux même sur la Lune !

ROGER. Dans la mer de la tranquillité ?

FRANCK. Dans la mer de la tranquillité, ça intéresserait qui ? Les poissons ?

ROGER. Il n'y a pas de poissons sur la Lune !

FRANCK. C'est ton problème, le mien est de trouver du fric. Le fric ? Je l'aime, je l'adore, je le vénère, je le prie comme un dieu ! Un homme politique sans pognon, comment pourrait-il soudoyer …

ROGER. *(Il le coupe).* …ceux qui comptent les votes de l'adversaire ?

FRANCK. *(Il compose le code du coffre).* Oui ! sans argent, comment motiver les responsables des centres de dépouillement pour qu'ils omettent les régions où nos adversaires seraient gagnants ?

ROGER. Les régions d'Outre-mer ?

FRANCK. Par exemple ! sans argent, comment ferions-nous pour recueillir les 500 signatures ?

ROGER. Elles ne viennent pas seules, les cinq cents signatures ! même si elles ne servent à rien, il les faut !

FRANCK. Sûr qu'elles servent les cinq cents signatures ! Il faut bien écarter les candidatures fantaisistes des pauvres pour commencer ? Imagine un pauvre au gouvernement ! il ne manquerait plus que ça ! Tout se paie !

ROGER. Oui, sans argent, ce n'est pas facile de trouver quelqu'un pour écoper les filions, oups, les filons !

FRANCK. Voilà le génie politique ! Celui, qui a bien entubé la démocratie, peut donner des leçons de morale aux autres.

ROGER. Il sait « ce qu'il ne faut pas faire » mieux que tout le monde puisque c'est ce qu'il réalise le mieux.

FRANCK. En attendant, fais le guet ! ...

ROGER. (*Il sort une arme*). Et si quelqu'un entre, je tire ?

FRANCK. (*Il décroche un tableau, et découvre un coffre*). Non ! C'est mon coffre ! Hurle ! Fais-lui peur !

ROGER. Peur ? *(hésitation)*. Au coffre ?

FRANCK. Non, à l'intrus !

ROGER. Ce ne sera pas un intrus, puisque l'intrus sera chez lui.

FRANCK. (*Il réfléchit au code)*. Non, chez moi.

ROGER. On aurait pu venir demain, en plein jour. Pourquoi nous cachons-nous ?

FRANCK. Car nous sommes des politiques.

ROGER. Être des politiques n'est pas une raison pour se cacher !

FRANCK. Si, car le vrai politicien vit la nuit, il se cache, le vrai politicien, c'est celui qui sait exécuter sans être reconnu, une suite de coups en douce.

ROGER. Comme en Avignon ? En douce ?

FRANCK. Oui ! Voilà pourquoi nous les politiques, nous donnons l'impression de nous comporter comme des

criminels.

ROGER. Comme des criminels ?

FRANCK. Comme des criminels, alors que plus honnêtes que nous, ça n'existe pas ! Et à qui la faute ?

ROGER. Oui, à qui ?

FRANCK. Aux électeurs... Parce que dans les urnes, au moment du choix, les votants préfèrent les ...

ROGER. Les poux qui rient !

FRANCK. Hein ? Les poux qui rient ?

ROGER. Car, les poux rient. Les pourris quoi !

FRANCK. Tu apprends vite.

ROGER. Ici, c'est quand même chez toi et tout le monde dort. Pourquoi garder mon masque ?

FRANCK. On ne sait jamais quelqu'un peut entrer et nous reconnaître et surtout parce qu'un politique qui baisse le masque est foutu.

ROGER. Alors, je le garde ! On se fait assez baiser dans la vie.

FRANCK. Ne donnons pas à l'opposition des bâtons pour nous faire battre.

ROGER. Même toi, si tu baisses le masque, t'es baisé ?

FRANCK. Ouais ! et je n'aime pas me faire baiser, moi !

ROGER. Finalement, le masque, pour le politicien, c'est comme un préservatif ... avec son masque, le politique peut

baiser tout le monde et rentrer partout.

FRANCK. Peu sont les électeurs qui voient que le politique porte un masque.

ROGER. Le politique est plus fort que le malfaiteur, car si le malfaiteur se cache derrière son masque, pour le politique, c'est le masque qui de façon permanente est caché derrière le politicien.

FRANCK. En attendant n'oublie pas que ma femme peut rentrer.

ROGER. Quel est le lien ?

FRANCK. Le lien est qu'officiellement, je suis à Paris...

ROGER. Il est préférable qu'elle te croit à Paris que chez Kerry.

FRANCK. Je ne tiens surtout pas qu'elle découvre ma planque.

ROGER. Et ta planque, c'est son coffre ?

FRANCK. Oui, parce que son coffre, elle ne l'ouvre jamais... mais que si elle me surprenait fouillant son coffre, je n'aurais aucune explication concernant l'origine de cette somme ?

ROGER. N'aurait-il pas mieux valu déposer cette somme à la banque ?

FRANCK. Ah non, toi financier, tu es bien placé pour le savoir ! Les banquiers, tu leur étales le tapis...

ROGER. Et il baisse la garde ?

FRANCK. Lagarde ? Il vaut mieux « la baisser » que la

baiser ! Hein ?

ROGER. Surtout qu'à la banque, on pourrait croiser des braqueurs honnêtes qui nous dénonceraient ?

FRANCK. Imagine ce « **qu'argent pas très propre** » signifierait pour le bord politique, auquel on n'appartient pas ! Imagine !

ROGER. *(Il reformule).* Le bord politique, auquel on n'appartient pas ?

FRANCK. L'opposition oui ! Car l'opposition surveille nos allées et venues, à la banque, dans la rue et même ici. Elle est partout l'opposition et tu ne la vois pas, l'opposition.

ROGER. Dois-je comprendre que tu abriterais chez toi, des gens de l'opposition qui pourraient nous surprendre avec le fric ?

FRANCK. Logiquement non, mais il y a toujours quelqu'un pour rapporter l'information à l'autre bord !

ROGER. Quels adversaires pourraient nous surprendre puisqu'ils ne sont pas là ?

FRANCK. L'opposition, c'est l'opposition ! Elle est derrière, devant, au-dessus, en dessous ... et tu ne la vois pas ! *(en tentant une nouvelle combinaison du coffre).* Putain, ce code !

ROGER. Tu ne cesses de répéter que tu n'appartiens à aucun parti.

FRANCK. Surveille ! *(Il recompose le code).* Je suis un homo politicus, par nature toujours du parti qui m'arrange, quand cela m'arrange et où cela m'arrange.

ROGER. Ah !

FRANCK. Ces millions d'euros ne sont pas supposés avoir été, ou être chez moi.

ROGER. Alors pourquoi tu les caches chez toi, puisqu'ils ne sont pas censés y être ?

FRANCK. Justement ! (*Haussant le ton).* parce que je suis un politique et que les politiques réfléchissent comme peu d'hommes en sont capables.

ROGER. Eh bien, tu m'épates.

FRANCK. (*Il glousse*). Moi aussi…

ROGER. Je t'épate ?

FRANCK. Non, je m'épate ! Il faut préciser que j'ai étudié à l'ENA.

ROGER. ENA comme ?

FRANCK. Comme ENA, pardi !

ROGER. Eh… Na Na ! ou bien (*il épelle*). E.N.A…!

FRANCK. (*Il l'épelle*). E.N.A ! C'est le sigle de notre école.

ROGER. La seule école dont le sigle lu à l'envers donne la description de ceux qui en suivent les cours.

FRANCK. ENA École nationale d'administration, banane !

ROGER. (*Il se rapproche de la fenêtre*). Tiens, il y a deux…(*il regarde de plus près*). Deux gays dans le jardin. Ils partent avec deux valises.

FRANCK. En pleine nuit ?

ROGER. Eh ben oui ! Nous sommes dans l'hémisphère Nord et ton jardin, lui, ne se situe pas dans l'hémisphère sud.

FRANCK. Qui ? Quoi ? Deux gays ? La fenêtre ! recule bon sang !

ROGER. Pas de risques qu'ils me sautent dessus, ils sont loin.

FRANCK. Tu vois qu'ils sont gays dans le noir et à distance, toi ?

ROGER. Oui !

FRANCK. Il n'y a qu'un gay pour détecter un gay. Il va falloir que je me méfie de toi. Remarque, tu aurais pu être, noir, arabe et ...

ROGER. Con !

FRANCK. Tu me distrais, je n'arrive plus à me souvenir du code...

ROGER. Ils ont quitté le domaine. *(admiratif).* Trop sincère, ta passion pour la politique.

FRANCK. La politique ? Je m'en fiche ! Comme tous les politiciens dignes de ce nom, ma seule passion, c'est le fric ! Du fric, toujours du fric, du fric encore du fric, je pique, je pompe, je prends ! Et ce fric sera en sécurité ici !

ROGER. Et comme personne ne nous aura vus mettre l'argent au coffre, nous ne serons jamais suspectés.

FRANCK. Par qui pourrions-nous être suspectés ?

ROGER. Par la police.

FRANCK. Pourquoi la police saurait-elle que j'ai caché dans le coffre de mon épouse, de l'argent sale destiné à financer ma campagne électorale ?

ROGER. Parce qu'un jour ou l'autre, la police ou les juges pourraient demander avec quel argent tu auras financé ton onéreuse campagne.

FRANCK. Juges et policiers passent leurs week-ends dans ma campagne.

ROGER. Bien ! il y en a d'autres qui ne passent pas leurs week-end dans ta campagne et qui ne supporteront pas ta campagne et qui pourraient enquêter...

FRANCK. Ils n'enquêteront jamais, car je suis sénateur et entre sénateurs, nous sommes solidaires. Je suis même Sénateur, député, député européen, Maire, conseiller général, et ministre. Gauche, Droite, Milieu, Centre, Nord, Sud, Est, Ouest, un jour ou l'autre, nous risquons tous, d'être inquiétés par la justice. C'est pour ça que l'immunité parlementaire, nous y sommes très attachés.

ROGER. Je parlais de ta campagne électorale.

FRANCK. Personne ne posera de questions. Solidarité, je te dis ! Tous ensemble.(*bras en l'air*). Sénateurs avant tout ! Sénateurs avant tout !

ROGER. C'est toi qui dis que personne ne posera de questions !

FRANCK. soit ! Imaginons que la police nous questionne, nous mentirons... nous, les politiques, nous avons un entraînement spécial pour ça. S'il y a question, tu la fermes !

ROGER. Soumis à la question, je parle !

FRANCK. Non, tu la fermes.

ROGER. Je la ferme !

FRANCK. Et tu lances : « Moi, les yeux dans les yeux », ou mieux, « moi, les yeux dans les yeux de la France », je vous le jure, je n'y suis pour rien.

ROGER. La question ? *(Apeuré, il regarde ses mains, ses membres).* Ça fiche les chocottes !

FRANCK. *(rire).* Répète : je mens, je mens, toujours je mens, sous la torture, face aux peuples, même face à Dieu, mes mensonges sont des vérités.

ROGER. Je mens, je mens, toujours je mens, sous la torture, face aux peuples, même face à Dieu, mes mensonges sont des vérités.

FRANCK. Répète ça, cent fois par jour et tu deviendras aussi fort que…

ROGER. Les autres ?…

FRANCK. Et tu seras prêt à être un homme politique de stature nationale. *(En aparté).* Oh, ce code ! J'espère que Nathaly ne l'a pas changé !

ROGER. Et pour être un homme politique de stature internationale ?

FRANCK. Là, c'est plus difficile, il faut non seulement savoir mentir, mais aussi porter la main au portefeuille.

ROGER. Merde ! Déjà que je ne suis pas riche.

FRANCK. Pas ton portefeuille, évidemment, mais dans celui de l'État…

ROGER. Ah ! dans le portefeuille de l'État ! j'ai eu peur !

FRANCK. Dans le budget quoi ! Budget …

ROGER. Budget ?

FRANCK. Oui, dans la bourse… Le budget vient du vieux français bougette, la bourse. On ne va pas en faire un sac, si ?

ROGER. *(Il fait tourner l'index au niveau de la tempe).* À ce niveau de politique, il faut apprendre à effectuer les choses à l'envers.

FRANCK. *(Il fait lui aussi tourner l'index).* En laissant croire qu'on les fait à l'endroit.

ROGER. Voilà pourquoi pour le fric de la campagne électorale, tu organises chez toi, un hold-up à l'envers. Qu'est-ce que ce sera lorsqu'il s'agira de retirer ces sommes du coffre ?

FRANCK. Pauvre pomme ! Ne réfléchis pas !

ROGER. Pomme toi-même. Imaginons que ta femme décide de regarder le contenu de son coffre…

FRANCK. Impossible, je te l'ai dit, elle ne va jamais dans ce coffre !

ROGER. Imagine ! Elle découvre l'argent sale, tu feras quoi ? tu le laves ?

FRANCK. Il n'est pas si sale que ça…

ROGER. Tu lui diras quoi ?

FRANCK. La vérité !

ROGER. La vérité ?

FRANCK. Que je rends service à la France en lavant de l'argent ...

ROGER. Volé !

FRANCK. Par d'autres et le laver, c'est un acte citoyen !

ROGER. Tu es le père Denis du gouvernement, quoi ?

FRANCK. *(fier)*. Et ouais ! Surveille ! Marie peut revenir.

ROGER. Marie ? La Vierge ?

FRANCK. L'amie de ma femme.

ROGER. Ta femme est lesbienne ?

FRANCK. Et toi, tu es con ?

ROGER. Elle habite chez vous ?

FRANCK. Tu me demandes si ma femme habite chez nous ?

ROGER. Pas de risque, toi et moi, nous ne nous sommes pas mariés.

FRANCK. Tu le fais exprès ou c'est naturel ? Marie, c'est la femme de ménage ! *(bruit)*.

ROGER. Tiens ! J'entends quelqu'un !

FRANCK. Ce doit être les gays qui reviennent ? *(Il raccroche le tableau)*.

ROGER. Ce serait triste qu'ils nous surprennent.

FRANCK. Vite, tirons-nous ! Prends les valises...

ROGER. Pour plagier Audiard, je vais dire que « si tous les cons avaient été mis sur orbite », nous ne serions pas, là, à nous fiche la trouille pour placer de l'argent dans le coffre dont tu es propriétaire et dont tu ne connais même pas la combinaison... Mais nous sommes des hommes politiques et la politique, c'est tout, sauf logique !

FRANCK. Bon, filons chez Kerry, elle nous gardera les valises en attendant mieux.

ROGER. Kerry ? Ta maîtresse ?

FRANCK. Maîtresse ? Patience, ça viendra ! Je suis en phase d'approche. La tour de contrôle ne m'a donné l'autorisation d'atterrir.

ROGER. C'est une journaliste internationale et tu penses transformer son appart en consigne de gare ?

FRANCK. Eh bien, si elle m'apprécie autant qu'elle le prétend, elle gardera les deux valises le temps qu'il faudra.

ROGER. C'est la technique de Carla complexifiée et inversée ?

(Ils sortent avec leurs 2 valises).

LAURA. *(Dans la pénombre – en position de Lotus).* Ooooooooooooom... *(Elle se lève, s'étire – à elle-même).* Ils nous préparent un coup tordu... !

Scène.

(*Jeune femme, séduisante en robe de chambre, Charles sexagénaire, en costume, il est sur le point de partir – Marie la femme de ménage est en train de faire le ménage sur la table où ils ont pris le petit déjeuner. Elle quitte la pièce, Charles se lève et s'empare de son pardessus*).

CHARLES. J'ai croisé Laura en transe assise au centre du salon.

NATHALY. Depuis qu'elle est rentrée du Tibet, elle passe son temps à méditer. Au début ça surprend ! Tu peux la trouver n'importe où dans l'appartement...

CHARLES. Tu crois qu'elle va bien ?

NATHALY. Elle cherche la liberté intérieure. Elle veut se détacher du matériel...

CHARLES. Avec les parts qu'elle possède de l'entreprise, j'espère qu'elle n'ira pas se mettre en tête de tout offrir à une secte bouddhiste.

NATHALY. *(rire)*. Ce serait dramatique.

CHARLES. Bon ! Je vais y aller... encore un point ! Je regrette que tu aies confié la direction de l'entreprise à Franck.

NATHALY. Ah ?

CHARLES. Après le Lupin Doré, j'ai de réels doutes sur ses compétences de manager.

NATHALY. (*Avec tendresse*). Tes craintes ne sont pas fondées, Papa...

CHARLES. Il y a une rumeur qui dit qu'il prévoirait notre introduction en bourse, ce serait prématuré et irresponsable !

NATHALY. Franck est ministre du budget, c'est un travailleur de valeur.

CHARLES. *(rire)*. Sans jeux de mots, un ministre du budget dont les actions sur le marché du travail sont controversées et sans valeurs.

NATHALY. Tu es dur avec lui !

CHARLES. Objectif.

NATHALY. Au fait, il brigue la présidence de la République.

CHARLES. J'ai lu ça dans les journaux... Pauvre présidence ! Bon ! Ce que je dis concernant sa nomination chez nous, n'a pas d'importance, puisque tu es la dirigeante de « l'entreprise Charles » et seul ton avis compte ! *(il la serre dans ses bras)*.

NATHALY. (*Langoureuse*). Ton avis me sera toujours précieux, Papa !

CHARLES. (*En regardant sa montre*). Bon ! allez, Madame la future première dame ! *(il se lève)*. Merci pour ce café.

NATHALY. Quel bonheur de t'avoir ici Papa.

CHARLES. Et toi, tu es mon seul réconfort depuis que ta mère nous a quittés. *(Il l'embrasse, puis en marchant vers la porte)*. Marie ! Au revoir !

MARIE. *(Qui réapparaît une seconde).* Au revoir, Monsieur Charles !

(Marie repart. Charles sort –Laura entre et se replace derrière un fauteuil en position de Lotus.).

LAURA. Oooooom ! Oooooom ! Oooooom ! Oooooom !

(Retour de Nathaly. Laura se tait.)

NATHALY. *(Elle appelle).* Marie !

MARIE. *(Elle apparaît une nouvelle fois, en se séchant les mains).* Je devine ce que tu vas me demander...

NATHALY. Marie, tu es une sœur pour moi, n'est-ce pas ?

MARIE. Oh ! le jour, où il sera question d'héritage dans ta famille, je saurai te le rappeler.

NATHALY. Oui, bon, la richesse n'est pas tout !

MARIE. La richesse n'a pas d'importance pour ceux qui ignorent combien ils possèdent, mais pour moi, elle en a.

NATHALY. Nous nous comprenons.

MARIE. C'est déjà ça ! tu as conclu, c'est ce que tu voulais m'annoncer ?

NATHALY. *(rire).* Il est ... *(Elle pointe le doigt vers le plafond).*

MARIE. *(Elle finit sa phrase).* Dans ton lit ! Moi, à sa place, je m'impatienterais... *(À son tour, le doigt vers le plafond).*

NATHALY. Franck devait rentrer par l'avion de Huit heures.

MARIE. Un séjour avec sa maîtresse ?

NATHALY. *(convaincue)*.Oh lui, sa seule maîtresse, c'est la politique.

MARIE. Étonnant, il me semble l'avoir aperçu cette nuit, avec Roger Berne, son trésorier.

NATHALY. Avec Roger ? Tu te trompes !

MARIE. Roger portait deux valises et ensemble, ils piétinaient le potager.

NATHALY. Ils piétinaient le potager. Mon mari dans le jardin ? impossible, même pour le piétiner ! surtout la nuit.

MARIE. Je me serai trompée !

NATHALY. Pas de gaffes ! Il a rendez-vous à neuf heures ici avec …

MARIE. (*Elle rit*). Avec « meu oh, meu ho » ? (*toujours le doigt pointé vers le plafond*). Momo !

NATHALY. *(Rire complice).* chut !

MARIE. Tiens, voilà « meu oh, meu ho », je me retire ! *(Elle sort).*

LAURA. Oooooooom…

NATHALY. Laura ! sors …

LAURA. (*En quittant la pièce très zen*). OOooooooommmm.

(Mohammed, élégant quadra, costume cravate, enlace Nathaly).

MOHAMMED. Deux minutes encore et je quittais ta chambre par la fenêtre.

NATHALY. Désolé ! Mon père ne partait plus.

MOHAMMED. Marie n'est pas là ?

NATHALY. Marie va où je veux quand je le veux. Elle sait ce que je veux, quand je le veux, il entend tout, mais ne dit rien.

MOHAMMED. Ta bonne sait que… toi et moi… ?

NATHALY. Gouloum-gouloum ! oui !

MOHAMMED. Très explicite…

NATHALY. Franck convoque rarement un membre du personnel, dans ce bureau ! tu crois qu'il t'a fait venir parce qu'il se doute qu'il y a quelque chose ?…

MOHAMMED. *(Qui la coupe).* Entre nous deux ?

(Sans attendre la réponse, il la prend dans ses bras et se met à danser en fredonnant la musique des valses de Vienne).

NATHALY. *(Langoureuse).* Oui, entre nous…

MOHAMMED. *(Il s'arrête et la regarde dans les yeux).* Franck ? Des doutes ? À notre sujet ! Tout ce qui ne touche pas son portefeuille n'a aucun risque d'éveiller le moindre soupçons chez lui !

NATHALY. Mohammed, tu es… *(Rire - ravie de ce qu'elle va dire)*… tu es la lumière de mon cœur ! *(elle glousse).* Je t'aime depuis la maternelle !

MOHAMMED. *(Rire complice, les mains dans ses cheveux).* Et moi, dans le ventre de ma mère, je t'aimais déjà.

NATHALY. Allez, je te laisse. *(Elle l'embrasse encore).* Je

t'attends demain, vers neuf heures, dès que Franck sera parti !

MOHAMMED. Impossible ! À neuf heures, tous les membres du personnel seront à la manif... Je l'ai organisée, logique que je manifeste également.

NATHALY. Oui, logique ! Mais toi, tu manifesteras dans mon lit !

MOHAMMED. (*Il recommence à danser en fredonnant*). Gourmande !

NATHALY. (*Elle se réjouit*). Imagine la satisfaction de Franck de ne pas t'apercevoir à la manifestation...

MOHAMMED. Et toi, imagine la tête de Franck découvrant que j'étais sous sa couette, pendant la même manifestation.

NATHALY. Peuh ! *(elle rit)*.

MOHAMMED. Il me tuerait ! (*Ils se bécotent*).

NATHALY. Trop couard ! Franck est juste bon en paroles.

MOHAMMED. Des « forts en paroles » ont déjà tué...

NATHALY. Tu ne risques rien, il te connaît depuis toujours.

MOHAMMED. Ce n'est pas une garantie ! À mon avis, il n'apprécierait pas d'apprendre que sa femme et moi...euh !

NATHALY. Il ne saura pas.

MOHAMMED. Imagine les journaux ? « Alors que les employés défilaient, l'épouse du patron, et un des élus du C.E manifestaient sous la couette – retour du mari jaloux, un coup est tiré. Pas le coup qu'on aurait espéré. (*Il rit*).

L'amant **meurt**. Franck Smalisk candidat à la présidence de la république, Ministre du budget a abattu son rival ...*(Bruits)*.

NATHALY. *(En s'écartant)*. Ce doit être lui... Je disparais. À plus !

(Elle disparaît. Franck entre, Pierre, va à sa rencontre).

MOHAMMED. Bonjour, monsieur le président-directeur Général, ou bonjour, Monsieur le ministre ?

FRANCK. Bonjour, c'est suffisant. Bonjour, Mohammed.

MOHAMMED. Appelle-moi, Pierre, puisque désormais, tout le monde m'appelle Pierre dans l'entreprise. *(Il l'entraîne vers le bar)*.

FRANCK. J'arrive du Palais Brognard. Tiens-toi bien, je prévois notre introduction en bourse. Installe-toi, Mohammed ! *(Il s'assoit à côté de lui)*. Au fait pourquoi ce changement de prénom ? Tu en as honte ?

MOHAMMED. Idée de notre Pdg. *(Sourire grimacé)*. Ton idée, donc ! selon lui, les clients préfér**eraient** être servis par Pierre plutôt que par Mohammed.

FRANCK. Oui ! ça ne te concernait pas. *(Il tousse, puis style président Chirac commençant une allocution)*. On peut comprendre, ce choix d'imposer des prénoms civilisés, *(il se corrige)* ...chrétiens, ceci n'est pas l'expression d'un racisme, c'est une question de respect des valeurs sociales. Respectons nos cultures judéo-chrétiennes. Nous avons tendance à oublier que nous sommes français ...alors, commençons par choisir des prénoms français !

MOHAMMED. *(Qui le coupe en l'applaudissant)*. Morgan,

ton fils va bien ?

FRANCK. Plus de nouvelles !

MOHAMMED. Plus de nouvelles ?

FRANCK. Plus de nouvelles ! Et je refuse d'en avoir !

MOHAMMED. And how is Madison, your daughter ? À l'étranger ?

FRANCK. En Chine…

MOHAMMED. Heureusement qu'ils ne travaillent pas avec nous, sinon, ils auraient dû changer de prénom.

FRANCK. Rien à voir ! C'est ça qui ne fonctionne pas dans notre société moderne, tu dis une chose et on en comprend une autre.

MOHAMMED. *(Étonné).* Pourquoi m'as-tu convoqué ici ?

FRANCK. Un whisky ?

MOHAMMED. Plutôt, un café avec un peu de lait.

FRANCK. *(En élevant la voix).* Marie ! Un café ! *(il crie).* Marie ! Vous m'entendez ? Oh, Marie ! *(à Pierre).* Excuse-la, elle doit être… *(Il fait un geste évasif des deux mains).* Ces gens-là, on ne devrait pas les payer.

MOHAMMED. *(Ironique).* On devrait même leur demander de payer pour bosser. Alors ? Pourquoi m'as-tu demandé de venir ?

FRANCK. Parce que tu m'emmerdes.

MOHAMMED. Quoi ? au moins c'est direct !

FRANCK. Je trouve insupportable que tu fouilles des comptes de résultats qui ne te concernent pas !

MOHAMMED. Ce sont les comptes de mon magasin. Tu trouves anormal que j'inquiète lorsque je constate que l'on a prélevé d'importantes sommes sans m'en parler, sans explication.

FRANCK. J'en ai marre, de toi, Momo.

MOHAMMED. Ça a au moins le mérite d'être clair, Minou !

FRANCK. Minou ? Ne m'appelle plus Minou ! Tu oublies qui je suis. Je fréquente des chefs d'État, moi.

MOHAMMED. Et moi, Minou, je fréquente des subalternes paumés et sans espoir !

FRANCK. Minou, ce diminutif est réservé à ma mère.

MOHAMMED. Momo, ce diminutif est réservé à la mienne ! Revenons à nos moutons... donc, tu n'apprécies pas mon action d'élu du C.E ?

FRANCK. Non ! Je n'ai pas dit ça ! Mais... (*il laisse traîner la dernière syllabe*).

MOHAMMED. Mèèèès, tu aurais pu me téléphoner.

FRANCK. Et voilà que, déjà tu recommences !

MOHAMMED. Qui t'emmerde précisément ? Ton ancien camarade d'école ? De collège ? De fac ? Ou ce petit étranger qui a moins réussi que toi ... ? À moins que tu ne parles de cet ancien ado qui te piquait les filles !

FRANCK. Arrête ! Les filles me tombaient dans les bras...

MOHAMMED. Et tu ne les rattrapais pas ! heureusement, j'étais là…*(railleur).* tu m'as fait venir pour parler des filles ?

FRANCK. Non ! Non ! Avec toi, gérer une entreprise devient chimérique…

MOHAMMED. *(Ironique).* Si les chimères s'en mêlent …

FRANCK. Oui, … *(confus)*… Chimérique, c'est le mot qui s'impose, lorsque des délégués à la « mords-moi-le-nœud », comme toi et tes … *(il cherche)* comparses, font tout pour me mettre des bâtons dans les roues.

MOHAMMED. *(Rire incrédule).* Dans les roues ? *(il se penche pour lui regarder les pieds).* Tu as des roues, toi ?

FRANCK. Couillon va ! Vous les élus du Comité d'entreprise, vous êtes des boulets, des freins à notre activité ! Ce sont les gens comme vous qui détruisent la France. *(Entre les dents).* Et, c'est moi qui paie 0.2 % de la masse salariale, pour le bon fonctionnement de tout ça !

MOHAMMED. C'est la démocratie qui impose des représentants du personnel.

FRANCK. La démocratie se termine où commence celle des autres…

MOHAMMED. Note la phrase pour tes prochaines allocutions !

FRANCK. Crétin !

MOHAMMED. Ne t'en déplaise, ministre ou non, depuis que tu es à la tête de l'entreprise Charles, les chiffres d'affaires s'effondrent …

FRANCK… Et la productivité a fait un bon significatif ! quant

à la rentabilité a été multipliée par trois. Les actionnaires se frottent les mains.

MOHAMMED. Qu'ils ne se les frottent pas trop ! Ce serait dommage de racler jusqu'à l'os, d'autant que leur satisfaction pourrait être de courte durée.

FRANCK. Quel être négatif !

MOHAMMED. Réaliste, devant un personnel démoralisé, des clients tristes…

FRANCK. Pouh ! moi, je suis gai, mes collègues sont gais…

MOHAMMED. Faites un coming out collectif !

FRANCK. Que ceux qui estiment qu'ils seraient plus heureux dans une autre entreprise n'hésitent pas ! la porte est ouverte !

MOHAMMED. Trop simple ! Ne recommets pas ici, tes erreurs commises ailleurs.

FRANCK. *(Il s'énerve).* Quelles erreurs ?

MOHAMMED. Le Lupin Doré t'a viré pour faute !

FRANCK. Moi, Viré ? Moi qui pourrais être enseignant à la Sorbonne, donner des conférences dans le monde entier, moi qui me sacrifie pour cette entreprise de crétins. Voilà le remerciement ! Je pourrais te poursuivre pour diffamation ?

MOHAMMED. Poursuis !

FRANCK. Et je m'investis pourquoi ? Pourquoi ? Pour faire plaisir à un beau-père dinosauresque.

MOHAMMED. Sans le dinosaure, tu pointerais à pôle

emploi...

FRANCK. *(ironique)*. Sûrement ! tu m'imagines bénéficiant d'aides ? Je travaille moi, je n'ai peur de me lever tôt, de retrousser mes manches, moi !

MOHAMMED. Ne te défends pas ! Mon inquiétude est que si tu gères le pays comme l'entreprise, ça explique pourquoi tout va si mal en France.

FRANCK. Moi, responsable de la situation dramatique de la France ?

MOHAMMED. De la France ? bénéfice du doute ! pour l'entreprise je suis impatient de voir la suite...

FRANCK. Tu vois comme tu peux te tromper. C'est parce que mes résultats étaient remarquables chez Lupin Doré, que Charles m'a proposé son poste.

MOHAMMED. Remercie surtout Nathaly, car toi et Charles ne boxez pas dans la même catégorie ! et sans elle... (mimiques)... je me demande ...

FRANCK. *(Il lève le poing et se retient de le frapper)*. Moi, j'ai rendu la marge nette de cette entreprise plus confortable qu'elle ne l'était. Grâce à moi, grâce à ma clairvoyance, grâce à mon intelligence de gestionnaire, nous réussissons là, où les autres n'ont obtenu que des échecs. Tu es jaloux !

MOHAMMED. *(Rire sceptique – puis ironique)*. Très jaloux !

FRANCK. Tu pourrais t'enrichir, même si tu es ... *(il se rattrape)* d'origine... taisons-nous ! À force de gentillesse, on se fait baiser...

MOHAMMED. Toujours raciste !

FRANCK. (*Il pianote sur le bar*). J'ai tellement investi pour toi ! Et pour me remercier, toi tu t'agrippes à ton poste au C.E ! ton poste de directeur ne te suffit pas ? Tu veux quoi ? un peu d'humilité ! Rejoins-moi !

MOHAMMED. Je ne trahis jamais ceux que je représente.

FRANCK. Tu ne représentes personne si ce n'est toi-même !

MOHAMMED. Tu as le droit de le penser, comme j'ai le droit de penser que nos résultats ne sont pas bons et que l'origine de ces mauvais résultats, c'est ton management et ton mépris du personnel !

FRANCK. Dans une entreprise, c'est comme dans l'univers, n'y survivent que les plus résistants. Choisis ton camp ! Rejoins le mien.

MOHAMMED. Non !

FRANCK. Tu refuses la richesse et le confort ? ce n'est pas une raison pour en dégoûter les autres. Laisse tomber ce putain de comité d'entreprise.

MOHAMMED. Rien d'autre ? *(il se lève prêt à partir).*

FRANCK. Je supprimerais des postes pour que l'entreprise soit plus rentable et si je peux à mon tour t'emmerder, ce sera tant mieux !

MOHAMMED. Je n'en doute pas une seconde !

FRANCK. Mohammed, je suis un des rares qui se soient battus et se battent encore pour gommer les différences qu'il y a entre toi et moi.

MOHAMMED. Les différences ? Il y avait des différences ?

Je me souviens surtout que nos pères sont arrivés en France sur le même bateau.

FRANCK. Ouais ! Vous avec les rats, nous sur le pont supérieur !

MOHAMMED. Les rats sont intelligents et sociaux !

FRANCK. Je te parle au nom d'une amitié de trente ans...

MOHAMMED. Notre amitié ?

FRANCK. (*Très sérieux*). Mohammed, ne m'oblige pas à prendre des décisions désagréables contre toi, (*ironisant*) peu importe ton statut d'élu protégé, si je veux...

MOHAMMED. (*À la Gabin*). Ouh mon petit gars, tu m'impressionnes.

FRANCK. On peut toujours virer une personne. Même les meilleurs finissent par faire l'erreur qu'il n'aurait pas dû commettre et s'il le faut, on peut même les pousser à commettre des fautes.

MOHAMMED. Vire-moi, n'hésite pas !

FRANCK. Nos pères ont trimé pendant des années côte à côte, pour finir avec mille euros de retraites ! Bon d'accord, ils étaient moins intelligents que nous... que moi... pense à eux !

MOHAMMED. Ne mélange pas tout !

FRANCK. Laisse tomber le comité d'entreprise, oublie ces combats perdus d'avance, rejoins-moi ! *(en campagne).* Rejoins le camp des Français, des vrais Français de ceux qui se battent pour les vraies valeurs de la France.

MOHAMMED. *(Il se lève et entonne la Marseillaise et moqueur)*. Allons Enfants de la Patrie…

FRANCK. Rejoins le camp de ceux qui ont le fric, les belles femmes. Regarde Nathaly, une femme comme ça n'irait jamais avec un mec sans…

MOHAMMED. Sans fric ?

FRANCK. Cinq ans mariés et pas un nuage dans notre couple.

MOHAMMED. Kerry ? c'est un stratocumulus ou quoi ?

FRANCK. Kerry ! il n'y a rien entre elle et moi… disons que c'est stratégique !

MOHAMMED. La force de dissuasion ?

FRANCK. *(En campagne)*. Et j'affirme devant les françaises et les français que ma femme est fidèle, idéale..

MOHAMMED. Elle oui ? mais toi ?

FRANCK. *(Les doigts en pince, il lui fait signe de se taire)*. Quant à ma fortune, je n'ai aucun souci à me faire pour l'avenir. Veux-tu voir son compte… mon… notre compte en banque, mes… nos actions en bourses ?

MOHAMMED. actions en bourse ou bourses en action, la vision d'une bourse ne m'intéresse pas… fut-elle virtuelle !

FRANCK. Moi, j'accepte de publier mon **patri**moine.

MOHAMMED. Et moi ma Patrie Soeur !

FRANCK. Patrie sœur ? aucun sens… mère patrie ? passons, tu resteras un médiocre directeur de magasin, un

éphémère bijoutier au milieu de tes vendeuses sans ambition et sans talent.

(Pierre se lève, il le renverse et avec les mains, il lui serre la gorge).

MOHAMMED. Je préfère la médiocrité et la pauvreté à la bêtise, au racisme et à la domination de l'autre.

FRANCK. Et moi, je préfère l'efficacité d'une jeunesse qui comprend vite et bien. Quant aux clients, n'en doute pas, ils préfèrent de jeunes vendeuses plutôt que des rombières. Lâche-moi !

MOHAMMED. Si je veux ! *(Il le tient toujours).*

FRANCK. *(Il résiste et veut montrer qu'il reste indifférent).* Je veux que disparaissent les syndicats, les comités d'entreprise, les grèves... Tu as une sœur et une cousine qui travaillent comme sertisseuses à l'atelier, c'est bien ça ?

MOHAMMED. Eh alors ?

FRANCK. *(Menaçant).* Parfois, une sertisseuse égare ... Un diamant, puis un deuxième et là, obligé de les virer, de porter plainte contre elle !

MOHAMMED. Je me retiens !

FRANCK. *(Provocateur).* Non, vas-y ! une faveur ! Ne me fais pas souffrir.

MOHAMMED. Je refuse de me salir les mains !

FRANCK. *(Il appelle).* Marie ! Au secours ! Marie !

MOHAMMED. *(Il le relâche).* Allez !

FRANCK. Les gens comme toi, je les renvoie chez eux par charter.

MOHAMMED. Nos mères ont accouché dans la même maternité à deux jours d'intervalles !

FRANCK. Ne mélange pas les torchons et les serviettes !

MOHAMMED. Les torchons t'informent que demain, l'usine sera bloquée ! Sur ce, à bientôt, monsieur le futur président.

(Mohammed sort en claquant la porte – Marie entre).

MARIE. Monsieur, vous m'avez appelée ?

FRANCK. Enfin ! Il ne faut pas avoir besoin de vous ! (*Il se tient la gorge*). Je vais porter plainte. Vous avez tout entendu, n'est-ce pas ?

MARIE. Entendu quoi, Monsieur ?

FRANCK. Qu'il voulait me tuer !

MARIE. Quelqu'un voulait vous tuer, Monsieur ?

FRANCK. Oui !

MARIE. Et il ne l'a pas fait ? Mais quelle idée, Monsieur est tellement... (*Elle feint chercher ses mots*)

FRANCK. Tellement quoi ?

MARIE. Ooooh monsieur ! *(En repartant).* Si monsieur a besoin de quelque chose, qu'il se serve... Monsieur a l'habitude. D'ailleurs, je préfère m'éloigner ! Monsieur pourrait éprouver « je ne sais quelle pulsion » et une nouvelle fois se servir de *(silence)* mon... (*Elle épelle*) C-U-L.

FRANCK. Bon, ça suffit ! On peut se tromper... vous n'aviez qu'à être plus clair ! Avec votre air de lapine en chaleur tout homme viril aurait fait ce que j'ai fait ! Maintenant, laissez-moi, j'ai un coup de fil à **tirer** ... à passer...

MARIE. Sans problème, Monsieur ! Encore que maintenant que je connais les parties les plus intimes de monsieur, je devrais avoir le droit de rester... monsieur n'a plus rien à me cacher.

Scène.

FRANCK. *(Au téléphone).* Les sondages me sont favorables ! Daviiiid, nous, les politiciens modernes, nous sommes les princes de la démocratie ! Si ils étaient intelligents, les pauvres seraient riches ! Leur donner... Non, le minimum ! Mais, la richesse qu'en feraient-ils ? Rien ! Ils n'en feraient rien ! Au fait, de toi à moi... *(il regarde autour de lui)*... je vais virer la moitié de... oui, de mes employés. Je délocalise. Oui ! Avec 250 € par mois, le type est ravi, et pas de grève, pas de revendications, pas de délégués... sinon la porte ... deuxième chose, j'ai entrepris les démarches pour notre introduction en... Oui, en bourse ! Si tu as de l'argent à placer...autour de 100 €. Prépare-toi ! Ça va flamber. Délit d'initié ? Oublie ! Moi, pour l'instant, comme tous les politiques, je cumule les mandats, indemnités, salaires, primes, récompense, émoluments ! J'encaisse - J'encaisse et j'encaisse encore. Président de la République ? là tu peux tout faire. *(Ils toussent).* Les Français aiment les politiciens pourris, ceux qui savent se jouer de la justice ! *(Il regarde autour de lui, devant derrière au-dessus).* J'ai découvert... Oui ! 10 000 € mensuels c'était le budget débauche des officiers allemands pendant la guerre 39/45. Le budget est toujours là... eh bien, je suis devenu général de la Wehrmacht. Il suffisait d'y penser. Kerry ? Chut ! Elle va bien ! Secret ! Il n'y a rien pour l'instant... ça va venir ! Ma femme ? Oui, tout lui appartient. Hum... le moment venu, elle giclera comme les autres... Allez, j'ai rendez-vous avec la milliardaire Detemple ! Confidentiel, je le sais ! Sa famille craint que les clients, s'ils découvraient sa maladie ne filent à la concurrence. C'est

elle qui financera ma campagne. Oui, déjà des acomptes sérieux ! Pardon ! Kerry au téléphone ! À plus.

FRANCK. Hi Kerry, how are you getting along, my love?

(Il sort téléphone à l'oreille).

Scène.

(Agathe traverse la Scène sous le regard de Marie, la domestique).

AGATHE. (Habillée *dans le style businesswoman, elle est toquée*). F... R...I...C... Fric, fric et fric... 100 € ! Mille euros ! Dix mille euros ! Euros, euros, toujours, toujours, toujours plus j'en ai plus, il m'en faut toujours plus ! Euros, euros, moins tu en as plus, j'en ai... une valise deux valises... où vas Lyse ? chercher ses valises.

MARIE. Vous allez bien Agathe ?

AGATHE. Marie ! Les esclaves ne portent pas les yeux sur leurs maîtresses.

MARIE. *(Elle rit)*. Moi, je ne suis pas londonienne, je n'attendrai pas trente ans avant de recouvrer ma liberté.

AGATHE. *(Elle froisse un billet de banque et elle le jette, puis comme si elle jouait à la marelle, elle saute sur le tapis de sol)*. Monnaie ! Briques, devises, pépètes, mitraille, pièces, numéraires, sous, francs suisses, Francs CFA, dollars, livres sterling, couronnes, billets, chèques, traites, billets à ordre... Riches ! Richesses !

(Agathe chante – Sur l'air de: *If I were a rich man* de Yvan Rebroff).

AGATHE. Ah si je n'étais pas riche, qu'est-ce que je ferais

de mes journées ? La la la li ! Je n'aurais plus un rond à compter, il faut être stupide pour ne pas être fortuné...

MARIE. Agathe, pas de risques, vous êtes tombée dans la marmite à la naissance... Voilà, votre oncle Franck !

AGATHE. *(En sortant).* Je ne veux pas le voir ! Ô désespoir ! réservoir... pétoire !

(Agathe sort. Marie ramasse les billets qui restent. Franck entre accompagné de Francine personne âgée manteau et sac de qualité – Franck l'aide à s'installer dans un canapé).

MARIE. Re bonjour, Monsieur !

FRANCK. Ah Marie ! Vous étiez encore là ?

MARIE. Non, Monsieur, d'ailleurs je ne suis toujours pas là. Mais dans le cas, où je réapparaîtrais, Monsieur aura-t-il besoin de mes services ?

FRANCK. Non, Marie, rejoignez Madame.

FRANCINE. *(Perdue).* Madame... ?

MARIE. Impossible, Monsieur ! Madame s'est absentée toute la journée, elle est rentrée vers *(confuse)* 15...18 heures et elle désire que nous la laissions tranquille, **Monsieur.**

FRANCK. Cessez de m'appeler monsieur !

MARIE. *(Moqueuse en exagérant la gouaille parisienne).* Alors Franck, tu es accompagné par Madame Francine Detemple, la milliardaire.

FRANCINE. *(inquiète).* J'ai entendu parler de cette Francine Detemple !

MARIE. Francine Detemple ? Alzheimer et milliardaire ? ça sent l'abus de faiblesse.

FRANCK. *(exaspéré)*. Vous n'imaginiez tout de même pas que j'allais demander de l'aide financière à un pauvre ?

MARIE. Venant de vous, cela ne m'aurait même pas traversé l'esprit.

FRANCK. Est-ce ironique ?

MARIE. Vous avez besoin d'argent ?

FRANCK. Marie, de la retenue ! Et que ce soit clair, ce que vous voyez ici, vous ne le voyez pas !

MARIE. *(Elle accentue ses mimiques d'incompréhension)*. Ce que je vois, je ne le vois pas… ?

FRANCK. Exact !

MARIE. Monsieur a-t-il bu ? *(Elle glousse)* serais-je devenue aveugle ? *(Elle feint de tâtonner autour d'elle)*.

FRANCK. Cette dame n'est plus madame Detemple, c'est madame X, d'ailleurs, ici, à partir de cet instant, tout passe sous X.

MARIE. X ? donc, la motivation serait d'ordre sexuel ?

FRANCK. Je ne sais pas ce qui me retient !

MARIE. Oh, j'ai mon idée, mais oublions ! Madame est-elle enceinte ?

FRANCK. Enceinte ? Pourquoi ?

MARIE. Parce que, nous aurions pu assister à notre premier accouchement sous X. *(rire excessif)*.

FRANCK. (*En aparté*). Sans lui manquer de respect, le sexe ? Elle ...

MARIE. Il n'est jamais trop tard pour se faire plaisir. Quant à monsieur, il a le droit d'être Gérontophile !

FRANCK. Gérontophile moi ?

MARIE. C'est mieux que pédophile...

FRANCK. C'est fini oui ? Madame Detemple souffre d'Alzheimer...

MARIE. Profiter de la FAIBLESSE des personnes âgées pour prendre du plaisir ! Enfin, je ne suis pas là, pour vous juger, Monsieur.

FRANCINE. Fini oui ?

FRANCINE. Avantage, pour celles qui souffrent d'Alzheimer, c'est qu'elles ne souviennent pas de ceux qui s'improvisent amants ...

FRANCK. Ça suffit !

MARIE. Par malheur pour vous, cette redoutable maladie ne m'a pas atteinte.

FRANCK. Vous n'allez pas recommencer, si ? Sortez !

MARIE. Viol par une personne ayant ascendant sur elle...

FRANCK. Viol ? Qu'insinuez-vous ? Viol par moi ? Je vous ai frôlée.

MARIE. Compte de la petitesse de l'engin, rien d'étonnant, mais ceci ne change pas la sanction ni le nombre d'années de prison... (*Elle s'éloigne*). Au revoir, Madame X.

FRANCINE. Au revoir, Marie…

MARIE. *(Elle se retourne)*. Au revoir, Francine X. *(elle sort)*.

FRANCK. Enfin, entre riches ! *(Franck regarde sa montre)*. Un verre de Whisky Francine ?

FRANCINE. Jamais lorsque je quitte mon lit, mon fils.

FRANCK. Il est presque vingt heures !

FRANCINE. Le réveil n'a pas sonné !

FRANCK. Retirez votre manteau ! Vous serez plus à l'aise.

FRANCINE. *(Elle délace ses chaussures)*. Vous avez raison, Maurice, il fait chaud. Je vais retirer mes collants, mais je préfère dormir avec ma petite culotte.

FRANCK. Gardez vos collants ! Je ne suis pas Maurice, je suis Franck, votre sénateur et député… futur très haut responsable de la France, patron des bijouteries Franck… si nous nous rencontrons, c'est pour parler d'une dotation destinée à mon parti.

FRANCINE. Qui est parti ?

FRANCK. Personne n'est parti, je parle de mon parti politique !

FRANCINE. Pourquoi, Paul tique-t-il ?

FRANCK. Non, Paul est resté dans la voiture. Ne vous inquiétez pas, nous sommes entre nous.

FRANCINE. Entre nous ? y a-t-il assez d'espace ?

FRANCK. Parlons de ce don, qu'avec tant d'insistance, vous souhaitez effectuer … ce qui je le répète, devient pour

vous, un placement financier sur l'avenir. Vous êtes bien consciente qu'une fois à la tête de l'état, je vous renverrai l'ascenseur.

FRANCINE. L'ascenseur ? J'ai peur dans l'ascenseur. (*Elle tire son portefeuille de son sac*). Dix francs ?

FRANCK. Putain, Alzheimer a ses limites ! C'est très gentil, mais nous avions parlé d'un montant plus conséquent...

FRANCINE. Con, c'est quand ? con c'est où ? ou con c'est qui ?

FRANCK. *(en aparté).* Elle fait de l'humour ? *(à Francine).* Absolument !

FRANCINE. Alors, il faut demander à mon mari.

FRANCK. Votre mari est mort, Francine.

FRANCINE. Mort, mon mari ? Et personne ne m'en a informé !

FRANCK. Arrêt cardiaque ! Quinze ans qu'il est mort, Francine.

FRANCINE. Il faut vite l'enterrer ! Un jour, il y avait un rat mort dans ma cave... ça empestait ...

FRANCK. Il est déjà enterré, rassurez-vous !

FRANCINE. Le rat ?

FRANCK. Il avait la réputation d'être Rat, mais je parle de votre mari !

FRANCINE. Enterré, dans notre jardin ?

FRANCK. Non, dans le caveau familial.

FRANCINE. Pourvu qu'il n'ait pas pris ma place. Où irai-je-moi ?

FRANCK. Vous avez le temps de vous soucier de ça ! Parlons d'abord, de la somme que Paul, votre chauffeur, ira retirer à la banque …

FRANCINE. À la banque, mon chauffeur ?

FRANCK. Oui, c'est lui qui ira encaisser les chèques.

FRANCINE. L'échec est une épreuve difficile à encaisser. Mon mari le dit.

FRANCK. Quel sera le montant du chèque à tirer ?

FRANCINE. Vous avez une arme ?

FRANCK. Du calme, grand-mère ! Je veux savoir quelle somme, nous allons retirer sur ton compte !

FRANCINE. Combien faut-il compter pour un enterrement ? *(elle fouille son sac à main et sort son chéquier)*. Un million de francs ?

FRANCK. Euros, Francine, euros…

FRANCINE. Et ma fille ?

FRANCK. Votre fille aussi parle en euros.

FRANCINE. Et moi, en Français, voilà pourquoi je ne la comprends jamais. Ne lui dites pas que j'ai fait des dépenses.

FRANCK. Gardons cela pour nous ! *(en écrivant)*. Bon, j'écris pour vous : dix… *(Il se corrige)* quinze millions d'euros… Je laisse l'ordre en blanc. *(Il lui présente le*

chèque.) Vous !... vous signez...

FRANCINE. (*Elle fait le signe de la croix*). Oui ! Seigneur accueille mon mari en ton sein.

FRANCK. *(Il reprend le chèque non signé)*. Bon ! Nous avons le temps. Calme ! *(Le chèque sur la table basse).* Vous avez un portable dans votre sac ?

FRANCINE. Non ! (*Elle ouvre son sac, en sortant un mouchoir*). Juste un téléphone et un mouchoir.

FRANCK. Bien ! Un téléphone, cela conviendrait aussi ...

FRANCINE. Sinon, prenez le mouchoir ! ... il est sec... et craquant, je m'en sers aussi pour me moucher.

FRANCK. D'accord ! D'accord *! (Il s'empare du téléphone).*

(*Agathe traverse la pièce en jouant à la marelle avec un billet froissé.*)

FRANCK. Appelons votre banque pour que l'on nous prépare la somme en espèces... *(Il lui présente le chèque).* Signez ... (*il lui tient le poignet*). Ici !

FRANCINE. Où ?

FRANCK. Ici !...

(*Elle s'exécute*).

FRANCK. Appelons Roger Berne, votre conseiller financier... C'est un garçon très bien... Tracfin, il connaît bien...

AGATHE. TRACFIN ?...

FRANCK. Un principe fin de traque du fric que des types

essaient de finement blanchir. Ne sont attrapés par TRACFIN que les moins fins !

FRANCINE. Les moins fins, c'est fin !

FRANCK. Mouais ! (*à Francine*). Appelons Roger Berne.

FRANCINE. Roger Berne qui ?

FRANCK. Roger ne berne personne. Roger est aussi mon directeur de campagne et mon trésorier. Prenez le combiné et confirmez à Roger que deux gardes du corps et Paul, votre chauffeur iront, retirer dix millions d'euros en petites coupures avec deux valises.

FRANCINE. Une seule voiture, ce serait plus simple.

FRANCK. (*En feignant de palper de l'argent*). Les sous ... les transporter...

FRANCINE. Pour la Suisse ?

FRANCK. Oubliez la Suisse, la Suisse n'a jamais existé.

FRANCINE. Tant mieux ! Je préfère Singapour aux horlogers suisses qui font faire leurs montres par des Français.

FRANCK. Les dix millions d'aujourd'hui, je les ajouterai à ceux que je vous ai piqués... *(Il se reprend)* que vous m'avez charitablement offerts, la semaine dernière.

(Il compose le numéro de la banque et lui tend le téléphone portable).

FRANCINE. Il faut tout de même, un grand cercueil !

FRANCK. Immense !

FRANCINE. Oh oui ! Pour cacher tout le fric ?

FRANCK. Quel fric ?

FRANCINE. Celui que vous me piquez pour financer votre campagne ?

FRANCK. La campagne ? Oh oui, la campagne, les vaches à lait... l'herbe fraîche, les montagnes, les hirondelles par millions.

FRANCINE. Million, c'était le prénom de mon mari, n'est-ce pas ?

FRANCK. Milton. (*Il s'essuie le front puis en aparté*). Ouh, quelle conne ! Elle m'a fait peur ! Un instant, j'ai cru que... Ouh !

FRANCINE. C'est ça, Detemple Million ?

FRANCK. (*Qui la corrige*). Milton !

FRANCINE. Million, mignon comme prénom. 100 millions... Retirons les retirer sur-le-champ **et autant en emporte le vent**... Non ?

FRANCK. *(Hésitant)*. Cent millions, c'est beaucoup !

FRANCINE. Je tiens à ce que Mignon Million, mon mari dispose des plus belles roses sur son cercueil. Rédiger un autre chèque...

FRANCK. Je rédige, je rédige ! (*Il recommence*). Cent millions, cela me gêne ! Tenez, votre...conseiller... est en ligne.

FRANCINE. Allô ! Oui, bonjour Roger ! Ici, c'est Francine Detemple. Comment, je vais ? Eh bien, avec ma canne, une

fois, le matin, une fois le soir... jamais constipée ! Je viens de perdre mon mari Roger, vous le saviez Million ?

FRANCK. *(Il murmure).* Roger ! son prénom, est Roger ! Ce n'est pas le motif de votre appel... Paul va passer...

FRANCINE. Ce n'est pas le motif de mon appel... Paul, mon chauffeur va passer chercher cent millions chez vous ! En liquide ? Pas trop liquide quand même.

FRANCK. Faites-lui confiance !

FRANCINE. Il faut que je vous fasse confiance. Quoi ma fille ? On se passera de l'aval de ma fille !...C'est une affirmation ou une question ? heureusement ! m'en fiche de vos condoléances. Je viendrai moi-même les chercher les biffetons ! Et somme importante ou non, vous en bon gestionnaire, respectueux de ses clients, vous me les donnerez parce que vous n'avez pas de raisons de ne pas me les donner. J'ai Alzheimer et j'aurais vite tout oublié ! Vous ? responsable ? Faites comme les politiques ! Mentez ! Je dis bien que j'ai Alzh ... Albatros... « Souvent, pour s'amuser, les hommes d'équipage, Prennent des albatros, vastes oiseaux des mers, Qui suivent, indolents compagnons de voyage, Le navire glissant sur les gouffres amers. »[1]

(Elle raccroche).

AGATHE. *(Elle revient à cloche-pied un portefeuille dans la main - elle chante sur l'air de couleur café, que j'aime ta couleur café).* Billet français ! Que j'aime ton odeur billet ! *(elle renifle l'intérieur du portefeuille).* Madame Detemple, Franck, regardez ! ... *(Elle soulève sa jupe et montre son*

[1] Baudelaire. »

postérieur.) Des sous ! Dessous ! Des sous, dessus...

FRANCINE. Bonjour, Agathe, j'ai perdu mon mari Million.

AGATHE. Milton ! Je le chercherai pour vous !

FRANCINE. Le rechercher ? Vous pouvez ? Je l'ignorais.

AGATHE. *(Comme si elle récitait intérieurement une formule)*. Puisqu'elle a prononcé les mots, « je l'ignorais », à moi de dire que « je le savais » sinon, la famille sera ruinée avant la fin de l'année... Je le savais ! Je le savais... et je dois sauter deux carreaux de moquette... L'argent, le fric, le pèse... *(Elle jette le portefeuille parterre et sautille sur la moquette comme une écolière jouant à la marelle, elle se planque derrière la porte)*.

FRANCK. *(Il présente le nouveau chèque)*. Voilà cent millions ! Signez ! je le déposerai en même temps que le chèque de quinze millions... Puis-je pour vous remercier, vous inviter demain, je réunis la famille, enfin tous les ...actionnaires autour d'un café.

Scène.

AGATHE. (*Qui réapparaît*). Inutile d'apporter des fleurs ! n'oubliez pas votre chéquier ! il peut encore servir …

AGATHE. Marie ! (*Elle disparaît dans la pièce voisine en appelant Marie, et reviens – elle se parle à elle-même*). Où est-elle ? Je voulais la prévenir que j'avais remplacé le rouleau de papier Wc par des billets de cent euros... dommage de gaspiller du papier, alors que nous avons tant de billets qui ne servent à personne. Marie ! Marie ! On ne les enterrera pas avec nous... Nous ! nous ! nous ! Vous vous vous ! ils ou elles, elles ou ils... (*elle sort*).

(Marie entre par le fond, avec deux valises).

MARIE. (*seule*). Les mettre en sécurité ? Je veux bien, mais en sécurité où ? Je vais en discuter avec l'idiot de Franck avant la réunion, si c'est du fric, ce serait mieux de le mettre à la banque.

(Marie essaie de les ouvrir).

MARIE. (*agacée*). Incroyable ! Elles sont blindées ou quoi ?

(Sonnette– elle abandonne les valises et va ouvrir).

MARIE. (*agacée*). Mais, oui, j'arrive ! (*elle ouvre*). Ah ! Madame...

KERRY. (*Accent américain*). Je suis Kerry …Franck est-il là ?

MARIE. Comment ?

KERRY. *(Fort accent)*. Est-ce que je puis rencontrer Franck ?

MARIE. Seriez-vous une de ses nombreuses muses qui, sans ruse fusent tant qu'elles l'amusent sans qu'il s'use ?

KERRY. I Beg your pardon? Please, could you let him know, I'm here!

MARIE. Ire ? (*en aparté*) Elle doit être en colère. (*A Kerry*) I bègue your pardonne ? Moi, l'amerloque, no comprendos ! Alors Franck, à l'étage, troisième chambre à …Même en politique, je n'ai jamais su reconnaître ma droite de ma gauche… de ce côté …*(en agitant le **bras droit**)*. À gauche… left ! (*avec l'accent franchouillard*). Be careful ! The other room is … Nathaly's bathroom.. *(en agitant le bras droit)*. Left ! you comprehend moi ?

(Kerry sort, Marie soulève les valises prêtes à les transporter- Mohammed entre- Marie pousse un cri et repose les valises).

MOHAMMED. (en tenu de jogging). Marie, vous avez besoin d'aide ?

MARIE. Vous m'avez fait peur ! je dois mettre en lieu sûr, ces deux valises que m'a apportées Paul, le chauffeur de Madame X.

MOHAMMED. J'ai entendu parler de madame Claude, mais Madame X, je ne la connais pas.

MARIE. Detemple !

MOHAMMED. alors pourquoi Madame X.

MARIE. Prononcer le nom de madame Detemple m'est

interdit… Or, son chauffeur Paul a rapporté ces deux valises… qu'il faut cacher …

MOHAMMED. Cacher ?

MARIE. Oui, ce serait un secret.

MOHAMMED. D'état ?

MARIE. Familial !

MOHAMMED. Que contiennent-elles ?

MARIE. *(outrée).* Je ne me serais jamais permis de regarder.

MOHAMMED. Bon ! faites voir ! je vais les ouvrir.

MARIE. Vous ne pourrez pas, elles sont fermées à clé.

MOHAMMED. Comment le savez-vous ?

MARIE. Des valises comme celles-ci sont toujours fermées à clé !

MOHAMMED. (*suspicieux*). Bien sûr ! *(Il se penche).* Ces serrures, vous allez voir.

MARIE. Vous n'avez pas le droit.

MOHAMMED. Non, j'ai le gauche ! (*Il ouvre la première).* Des billets !

MARIE. (*La main sur les yeux*). Je n'ai rien vu, moi !

MOHAMMED. Je les emporte.

MARIE. Ah non, je vous l'interdis !

MOHAMMED. Ok ! À vous la responsabilité… Il y a…

pouh !

MARIE. Pouh ? tant que ça ? vous me faites peur !

MOHAMMED. J'ai rendez-vous avec madame pour revoir l'installation de sa salle de bains.

MARIE. (*Doigt sur les lèvres*). Je ne sais rien !

Scène.

(Nathaly et Pierre enlacés).

NATHALY. (*En petite tenue*). Vas-y ! Franck devrait revenir.

MOHAMMED. Il doit surveiller la manif ! *(Il la soulève).* Je t'aime... *(Il la repose et l'embrasse).*

NATHALY. Alors, divorce pour moi !

MOHAMMED. Aussitôt que toi-même, tu auras divorcé. *(Il la prend par le bras – puis en fredonnant).* Ta ta ta la ta ta ta ta ta !

NATHALY. File...

MOHAMMED. Ton mari doit être ravi, de ne pas me voir à la manif...

NATHALY. *(Elle rit).* Chacun manifeste où il veut... toi tu manifestais dans mon lit.

MOHAMMED. *(Ils rient complices et continuent de s'enlacer amoureusement).* Je manifestais ma tendresse ! Tu es belle !

NATHALY. Tu connais Brigitte Desmollières et Peter Flea ?

MOHAMMED. Des charognards ! Leurs missions consistent à optimiser les comptes des entreprises ...

NATHALY. Augmenter les profits est une obsession chez Franck !

MOHAMMED. *(En passant son pardessus)*. Au stade où se trouve l'entreprise, pour améliorer les comptes, ce serait prendre des risques que de réduire les frais de structure et la masse salariale.

NATHALY. Ce ne serait pas justifié ?

MOHAMMED. On peut imaginer que si Franck engageait ce genre de dynamique son objectif occulte serait uniquement de servir de meilleurs dividendes aux actionnaires.

NATHALY. Les actionnaires, c'est la famille.

MOHAMMED. Il n'empêche qu'ils seront ravis de gagner toujours plus... la règle est simple : faire travailler plus, mais payer moins...générer plus de rendement avec moins de monde... supprimer les postes supposés superflus.

NATHALY. Je suis contre cette politique d'entreprise.

MOHAMMED. *(Il pouffe)*. Brigitte Desmollières et Peter Flea n'ont pas inventé la poudre à canon... et...

NATHALY. *(Qui le coupe)*. La dernière entreprise, où ils sont intervenus, a triplé les dividendes versés aux actionnaires.

MOHAMMED. Justement, après avoir licencié la moitié du personnel... si tu les laisses faire, ils vont appliquer leur méthode dans notre entreprise.

NATHALY. Tu plaisantes ?

MOHAMMED. Je suis sérieux !

NATHALY. On ne peut pas laisser faire ça.

MOHAMMED. Les actionnaires se frotteront les mains dans

quelque temps, mais les effectifs seront démantelés... conséquences : erreurs sans fin à tous les niveaux, dégradation de la qualité client, absentéisme, accidents du travail.

NATHALY. Mon père qui s'est battu toute sa vie ne supporterait pas ça.

MOHAMMED. Oh, il doit forcément le savoir.

NATHALY. Non, il a vraiment tourné la page. Il fait confiance à Franck. Enfin à moi, qui moi fais confiance à Franck.

MOHAMMED. Tu sais que... j'ai découvert que certaines sommes étaient ponctionnées sur les comptes des boutiques.

NATHALY. Tu es sûr ?...

MOHAMMED. J'ai appelé la compta pour avoir des explications et pour toute réponse, la convocation ici, par ton mari qui a décrété que je l'emmerdais.

NATHALY. Ce n'est pas lié ?

MOHAMMED. Bien sûr ! *(Téléphone)*. Excuse-moi ! (*au téléphone*). Oui, allô ! Deborah ? Vous avez... oui, vous avez bien fait ! Christine licenciée ! je suis en rendez-vous, j'arrive... *(Il raccroche)*.

NATHALY. Christine ? Licenciée ?

MOHAMMED. Brigitte a une devise : on peut virer qui on veut, quand on veut...

NATHALY. Il y a des lois...

MOHAMMED. Des lois ? Pas pour tout le monde.

NATHALY. Tu ne peux pas éviter la procédure.

MOHAMMED. Eh bien, une faute de procédure, n'oblige pas l'entreprise à reprendre la personne virée. À l'indemniser, mais pas à le reprendre…

NATHALY. Pourtant si je décide le retour de Christine, elle reviendra.

MOHAMMED. J'ai des doutes ! le mal est fait ! C'est pour cela que ton cher mari, a embauchée ce couple infernal.

NATHALY. Bon ! Allez ! *(Bruit).* Ce doit être lui qui arrive. File, je te dis…

(Bisous rapides. Mohammed sort, revient, saisit son attaché-case oubliée. Encore, un baiser, il quitte la pièce, Franck entre).

NATHALY. Bonjour, chéri !

FRANCK. J'ai cru avoir entendu une conversation. Il y avait quelqu'un ?

NATHALY. Quelqu'un ? Non !

FRANCK. Toujours en chemise de nuit ? (*Il hausse les épaules, et retire son manteau*). Tu viens de te lever … ?

NATHALY. De me lever ? (*Elle essaie de mimer la station couchée*). Aurais-je circulé de façon allongée sans m'en rendre compte ?

FRANCK. Heureusement qu'il y a ceux qui se lèvent tôt, et ceux qui n'ont pas peur de retrousser leurs manches.

NATHALY. Je t'en prie, pas à moi ! Si tu veux tout savoir, je m'apprêtais à rentrer dans la douche lorsque je t'ai entendu.

FRANCK. Bon ! *(Il jette sa sacoche à l'endroit même où se trouvait celle de Franck).* Dehors, la manifestation se termine ! *(Il se frotte les mains).* Tu les entends ? Les cons, ils sont à peine cent devant l'usine… *(Il embrasse Nathaly qui s'essuie rapidement les lèvres – plagiant le Cid).* Nous partîmes cent, mais sans aucun renfort, il n'y eut plus personne, en arrivant à l'usine.

NATHALY. Bientôt ce sera aux riches de manifester contre les pauvres.

FRANCK. Ça pourrait se faire un jour !…

NATHALY. Je plaisantais.

FRANCK. Heureusement qu'il existe des hommes et des femmes de ma trempe, capables de produire des richesses, et qui grâce à ces richesses créent de l'emploi.

NATHALY. Si tu le dis.

FRANCK. Sinon où serait la solution ? dans les théories communistes, dans le trotskisme ? nous les patrons, nous sommes en résistance contre ces hommes et ces femmes qui préfèrent les vertus de pôle emploi ou du RSA, à la réalité du travail.

(Il ouvre un journal qui traînait sans s'y attarder).

NATHALY. Si tu le dis !

FRANCK. Pour réussir dans la vie, il faut se battre, il faut avoir le courage de se lever…

NATHALY. *(Ironique).* Et de retrousser ses manches… !

FRANCK. Ils veulent jouer aux plus malins, ils ne seront pas déçus !

NATHALY. Au fait, j'ai appris pour Christine Robarick.

FRANCK. Les nouvelles vont vite.

NATHALY. Elle a commencé dans l'entreprise au côté de mon père. C'est sa première directrice. Pas sûr qu'il apprécie ta décision.

FRANCK. Assez de ces personnages qui parce qu'ils ont de l'ancienneté se comportent en fonctionnaires ! en plus, tu as vu sa gueule, elle fait fuir les clients. A cinquante ans, voire quarante ans, il faut que les gens partent. À l'âge de Robarick ...

NATHALY. *(Elle le coupe). De* Christine.

FRANCK. Si tu veux ! à son âge disais-je, inutile de te faire un dessin pour comprendre qu'elle était trop payée...

NATHALY. Elle a une compétence rare...

FRANCK. *(Il insiste).* Trop payée, pour faire, (*il se reprend*) pardon, pour mal faire, ce qu'un jeune issu de la fac fera mille fois mieux avec un salaire divisé par deux.

NATHALY. Permets-moi d'en douter !

FRANCK. Oh oui, je te permets...et ça ne changera rien ! C'est aujourd'hui que commence la grande lessive...

NATHALY. Ça tombe bien, tu verras Marie a reçu une nouvelle poudre...

FRANCK. *(Normatif).* Grande lessive ! C'est une formule de rhétorique.

NATHALY. Rhétorique ou non sais-tu si nous avons une machine à laver le linge ?...

FRANCK. Ça me servirait à quoi ?

NATHALY. *(sarcastique).* À laver le linge... voilà pourquoi, c'est une machine à laver le linge et pas une machine à laver la vaisselle... si tu mets la vaisselle dans la machine à laver le linge, (*elle agite la tête*)... tu casses tout !

FRANCK. Tu n'en as pas assez ?

NATHALY. De ?

FRANCK. De te moquer de moi en jouant sur les mots ?

NATHALY. Maux ? (*elle épelle*). m-a-u-x ? Ce serait remuer le couteau dans la plaie, n'est-ce pas ? N'oublie pas qu'avec la conjoncture économique, le personnel appréhende l'avenir. Mets-toi à leur place.

FRANCK. Qu'ils se mettent à la mienne, alors ! (*Il lève les bras).* Il faudrait toujours que les Patrons se mettent à la place de leurs employés.

NATHALY. L'empathie n'est pas une question de patron ou d'ouvrier, mais d'humains.

FRANCK. Laisse les belles phrases à ceux qui n'ont rien à faire. Tu sais que j'ai provoqué une réunion extraordinaire des actionnaires à 15 heures !

NATHALY. On ne convoque pas les gens le matin pour l'après-midi...

FRANCK. C'est moi qui décide ! à l'avenir, j'attends de ceux qui resteront dans l'entreprise de faire plus que se retrousser les manches, crois-moi !

NATHALY. Une suggestion de tes nouvelles recrues ?

FRANCK. Pierre et Brigitte ? Ils sont très bien !

NATHALY. Elle ? Une poupée Barbie, comme tu as l'habitude d'en recruter, et lui un benêt plutôt maso, se laissant mener par le bout du nez !

FRANCK. C'est David qui me les avait recommandés.

NATHALY. ... Cela fait combien de temps que David Philip cherche un emploi ? Trois ans ? Pourquoi ne pas l'avoir recruté lui ?

FRANCK. Mais il est vieux.

NATHALY. Il a ton âge !

FRANCK. Oui, mais c'est différent, car lui, je le redis, il est vieux !

NATHALY. Eh alors ? C'est un ami, et il a une expérience rare.

FRANCK. Je l'apprécie, mais il faut des cadres qui prennent les décisions sans s'apitoyer. Regarde Flea et Desmollières ! Où ils passent...

NATHALY. (*Qui le coupe*). L'entreprise trépasse ?

FRANCK. Non ! elle prospère ! décider vite et bien, sert l'intérêt de **ton** entreprise !

NATHALY. Au détriment de l'humain. Tu me fais peur !

FRANCK. Sachons licencier aujourd'hui, pour ne pas détruire tous les emplois demain.

NATHALY. Six mois à la tête de l'entreprise familiale t'ont suffi pour la mettre dans le rouge ?

FRANCK. Dans le rouge ? Jamais de la vie !

NATHALY. Ne t'avise pas de recommencer ici, les erreurs qui t'ont conduit à déposer le bilan chez Lupin Doré !

FRANCK. Tu ne m'écoutes jamais. Lupin Doré, justement, c'est une entreprise qui ne voulait pas se remettre en question.

NATHALY. Pour cet après-midi ! tu ne peux pas avoir convoqué tous les actionnaires.

FRANCK. Si ! ... ah si !

NATHALY. On verra ! ne compte pas sur moi pour aller dans le sens de tes idées.

FRANCK. Inutile que tu viennes.

NATHALY. Tu rêves ! D'autant plus qu'il y a de fortes chances, que la moitié de ma famille soit absente. On ne convoque pas ce genre de réunion sur un coup de tête.

FRANCK. La seule motivation de ta famille, ce sont les dividendes qu'elle perçoit. En plus, tu les as vus ? On les dirait échappés de l'asile.

NATHALY. Merci pour eux ! ma famille n'est pas le sujet et impossible de se réunir sans elle, d'autant que nous sommes largement majoritaires.

FRANCK. 45 % à toi, ajoutés aux 15 % que Morgan, mon fils et moi détenons, cela nous donnent une large majorité.

NATHALY. Morgan sera parmi nous ?

FRANCK. Non, mais attends, il est pédé. Tu veux me faire honte ?...

NATHALY. Ce n'est pas une tare d'être homo.

FRANCK. Eh bien, ça me gêne. D'autant qu'il ne tient pas ce défaut de moi... dans la famille de mon ex, il y a eu des cas... l'essentiel, c'est que j'ai son pouvoir...

NATHALY. Que ce soit clair ! Je n'hésiterai pas à demander ton éviction de la présidence si tu t'engages sur des voies que je n'approuve pas.

FRANCK. Attends ce que je vais faire...

NATHALY. J'attends !

FRANCK. Demain après-midi, nous exposerons notre nouvelle stratégie à Mohammed Karima, ce directeur de notre boutique du centre, responsable du C.E. Mon ex camarade de jeunesse. Vois-tu, de qui je parle ?

NATHALY. Non ! Oui... Enfin...toi, moi, lui, on vient des mêmes quartiers !

FRANCK. Ce garçon tu le connais, tu ne te souviens pas, c'est tout ! j'ai l'habitude.

NATHALY. Qu'insinues-tu ?

FRANCK. Rien ! Figure-toi qu'il se fait appeler Pierre. Mohammed Karima a incontestablement, honte de ses origines.

NATHALY. Honte ? Pourquoi ?

FRANCK. La réponse est évidente ! il est barge ! (*dans sa barbe*). Élire comme délégué, un garçon qui n'assume pas son prénom ! Où vont les Français ?

NATHALY. Ils sont très lucides, les Français !

FRANCK. En tout cas, notre projet prévoit des licenciements...

NATHALY. Tu n'as pas compris mon point de vue !

FRANCK. Ah si ! trop bien, mais gérer, c'est prévoir ! ... Laisse-moi finir... Donc, un chèque substantiel rendra Karima plus docile pour signer un premier protocole en sa qualité de représentant du C.E....

NATHALY. Ça m'étonnerait !

FRANCK. Tu n'en sais rien ! Tu ne le connais pas vraiment ! D'ailleurs, une fois qu'il aura signé, puisque ce monsieur est protégé, nous trouverons une faute très lourde pour le licencier...

NATHALY. Je refuse ce genre de manigances !

FRANCK. C'est moi le patron !

NATHALY. Ça pourrait ne pas durer...

FRANCK. Des menaces ?

NATHALY. Non !

FRANCK. Et puis, te réintéresserais-tu à l'entreprise ?

NATHALY. Je ne m'en suis jamais désintéressé !

FRANCK. Le plan de gestion de Brigitte et Peter fera augmenter le compte de résultats de notre entreprise comme il fait augmenter les résultats de toutes les entreprises où ils sont intervenus !

NATHALY. Ah ?

FRANCK. Quoi ah ?

NATHALY. Tu préfères hi ? Tu ne gagnes pas assez de fric ? Tes actionnaires sont dans le besoin ?

FRANCK. Finalement sous forme de plaisanterie, tu avais raison.

NATHALY. J'avais raison ?

FRANCK. Nous, les riches, nous allons être obligés de descendre dans la rue, pour réclamer nos droits à être fortunés. Collabo !

NATHALY. Sympa !

FRANCK. Si tu prends partie pour les pauvres... tu collabores, non ?

NATHALY. Arrête de jouer au Monopoly grandeur nature ?

FRANCK. (*Déférent*). Je ne vais pas avoir honte de vouloir être riche, si ?

NATHALY. Personne ne reprochera jamais à un homme d'être riche, s'il reste juste et généreux... là, tu es prêt à sacrifier des emplois pour que les actionnaires soient encore plus riches. Où est la justice ?

FRANCK. Te plaindrais-tu de rouler en Porsche, de fréquenter le George V et de porter du Chanel, du Gaultier, Dior... ?

NATHALY. Oh, je ne me plains pas...

FRANCK. Alors ?

NATHALY. Ce que je possède, me suffit ! (*Elle s'éloigne*). Je n'apprécie pas ta vision de l'entreprise et mon père n'appréciera pas, non plus !

(Elle s'éloigne et se retourne).

FRANCK. (*suppliant*). Fais-moi confiance ! Laisse tomber !

NATHALY. Laisser tomber ? j'ai hâte que nous soyons tous réunis...

(Elle sort).

FRANCK. Marie ! Je sais que vous êtes là. Un verre d'eau !

MARIE. *(Qui accourt avec un plateau, un verre et une bouteille d'eau).* Voilà, Monsieur ! Eau gazeuse ! C'était prévu.

FRANCK. Il y aura une réunion à 15 heures.

MARIE. Rassurez-vous, je serai présente pour le service...

FRANCK. Non, je préférerais que vous ne soyez pas ici, justement. Et que Madame n'y soit pas non plus.

MARIE. Donc, ce ne sera plus une réunion. Puisque vous serez seul.

FRANCK. Seul ? Moi ? Il y aura d'autres actionnaires, avec moi, mais de quoi je me mêle...?

MARIE. C'est la question que je me suis posée le jour où vous m'avez arraché ma jupe.

FRANCK. Continuez et je vous vire...

MARIE. Vous me faites peur, Monsieur !

FRANCK. Pas d'ironie !

MARIE. En ce qui concerne la réunion de demain, il est

étonnant que madame, principale actionnaire, ne vienne pas et encore plus étonnant que son père, même s'il ne s'occupe plus de l'entreprise, ne soit pas invité en l'absence de madame, pour représenter, Madame !

FRANCK. Surtout, étonnant que je ne vous aie pas encore virée !

MARIE. Normal, j'appartiens à Madame…(*Moqueuse*). Me virer deux fois, en quelques lignes, c'est un honneur !

FRANCK. Vous préparerez des boissons, des jus de fruits des cafés… mes invités seront là, vers 15 heures.

MARIE. Bien monsieur ! Monsieur, servira-t-il lui-même ?

FRANCK. Vous vous occuperez de Madame. Compris ? Oh ! Marie !

MARIE. (*Elle chante*). Oh Marie, si tu savais, tout le mal que tu m'as fait…

FRANCK. Premièrement, arrêtez de me parler à la troisième personne du singulier, nous ne sommes plus au XVIIIe siècle… deuxièmement vous préparerez tout, et je me débrouillerai seul ! Maintenant, vous partez !

MARIE. Et je dois attendre Madame ?

FRANCK. Bien sûr, vous attendez madame ! Vous l'emmènerez de force faire les magasins de … fringues… et vous y resterez toutes les deux, jusqu'à la fermeture…

MARIE. Nous avons effectué des emplettes dans les boutiques de vêtements, hier, Monsieur ! Madame, s'est acheté un beau tailleur Chanel, bleu coquelicot.

FRANCK. Bleu coquelicot ? Quoi, bleu coquelicot ? Eh

bien, elle achètera un tailleur bleu marguerite…

MARIE. Donc, si j'attends, Madame, je pourrais croiser et servir vos invités.

FRANCK. On vous a retiré des neurones ?

MARIE. Ce n'est pas cela, mais on sait quand Madame entre dans la baignoire, mais on ne sait jamais quand elle en sort…or elle prend son bain tous les jours à dix heures depuis qu'elle a son nouvelle baignoire.

FRANCK. Ne me dites pas qu'elle pourrait encore être dans la baignoire à 15 heures…

MARIE. Je ne le dis pas, mais c'est possible !

FRANCK. Cinq heures dans l'eau, elle va en sortir fripée, froissée, chiffonnée…

MARIE. Elle résiste très bien.

FRANCK. Et je vais vous croire, moi ? Cinq heures dans le bain, elle ?

MARIE. Cinq heures voire plus, c'est possible ! Surtout depuis que monsieur Pierre lui a installé un ordinateur avec webcam et tout le bastringue, dans la salle de bains…Elle fait peut-être des stripteases pour arrondir ses fins de mois…

FRANCK. Encore un mot, et je vous frappe ! (*hurle*). Tirez-vous !

MARIE. Me tirer ? Moi qui n'ai jamais pu me faire tirer par un mec…

FRANCK. Je la tue ! Retenez-moi, je la tue…

(Elle part).

FRANCK. (*Il se ravise et la rappelle*). Oh Marie !

MARIE. *(Elle revient en chantant).* Si tu savais...

MOHAMMED. Qui est ce monsieur Pierre ? Ce n'est pas notre responsable de boutique, si ?...celui qui a changé de Prénom.

MARIE. Je l'ignore monsieur !

MOHAMMED. J'ai compris, c'est l'emmerdeur de première catégorie qui agit dans le cadre d'un Comité d'entreprise.

MARIE. Comité d'entreprise, je ne sais pas Monsieur.

MOHAMMED. Oui, mais moi, je sais... Pierre, celui du comité d'entreprise que j'alimente avec les deniers de ma boîte ?

MARIE. Pas du tout ... C'est Pierre, tout court !

MOHAMMED. Pierre **Toucourt** ?

MARIE. Non ! Ponce !

MOHAMMED. Ponce ? ah bon ! Je ne connais aucun Ponce ...

MARIE. L'ami de Pilate !

FRANCK. Allez-y ! Prenez-moi pour un con ! sortez ! Ne vous en faites pas, je trouverai les factures de ce Pierre Tout court...

MARIE. Cherchez Monsieur ! Cherchez ! *(elle s'éloigne).*

(Téléphone).

FRANCK. Oh Marie, répondez !

MARIE. Oh Marie, si tu savais, tout le mal que tu m'as fait… ! Allô ! Vous êtes bien chez… Madame ! Eh bien, je vais le lui dire…. *(En raccrochant).* Madame est sortie ! Elle vous demande de l'attendre avant de lancer la réunion à 15 heures, si jamais, elle n'était pas arrivée. Voilà, Monsieur.

FRANCK. Quelle idiote, celle-là ! Comment a-t-on pu vous embaucher ?

MARIE. Vous voulez dire : Comment Madame a-t-elle pu m'embaucher ? C'est simple, nous nous connaissons depuis la maternelle et je suis son amie, sa confidente…Comme vous et Mohammed, mais … à l'envers ! Sur ce, Monsieur ! Je reste à votre disposition. Tout ce qui rentre là *(montre son oreille)*… reste là… ! *(Montre sa tête).*

Scène.

(Large salon avec des sièges placés en rond, Marie effectue les dernières mises en place – Laura assise en tailleur regarde la télé – on a ajouté un paperboard.)

LAURA. *(Elle entre, très soixante-huitarde – jeans, chemisier fleuri, manteau épais.)* Bonjour, Marie, je suis la première ?

MARIE. Il en faut une. *(Qui l'embrasse).* Bonjour Laura !

LAURA. *(Elle enlève son manteau).* Moi aussi ! Alors, on veut tout bazarder l'usine et le personnel... *(Elle montre l'emplacement derrière le fauteuil).* Je peux ?

(Roger la suit avec deux valises).

MARIE. Tu peux ? C'est-à-dire ?

LAURA. Il est urgent pour moi, de me reconnecter avec l'esprit supérieur du cosmos...

MARIE. Tu veux un computeur. Une prise électrique ?

LAURA. Rien pour l'instant. *(Laura s'installe, croise les jambes en tailleur devant le téléviseur).*

LAURA. Si besoin, je t'enverrai un message télépathique.

MARIE. Il faut te réveiller ?

LAURA. Ooooohm.... *(Les mains sur les cuisses, les yeux fermés elle reste immobile).*

MARIE. Roger, prenez un siège ! laissez les valises à

l'entrée.

ROGER. Sûrement pas, j'ai ordre de ne pas la laisser une seconde. Même aux toilettes, elles me suivent.

MARIE. Ma foi !

MORGAN. *(Qui entre et s'adresse à Marie sur le ton de la confidence).* René et moi, nous avons publié les bans, il y a déjà quelque temps... mais surprise... Tiens, voilà l'amour de ma vie... René. Je suis comme Céline Dion, *(il lance quelques notes)*... **l'amour est un bouquet de violettes...**

MARIE. Belle voix !

RENE. *(Voix grave).* 'Jour ! il est où le beau-père ? *(en montrant Agathe).* qui c'est celle-là ? elle est naturalisée ? *(il la touche).* Ouh, j'ai la trouille de rencontre Bel Papa !

MARIE. Je précise que j'ai remonté vos deux valises.

LAURA. *(Elle émet un Om comme un moine tibétain).* Ooooohm !

MORGAN. C'est Tante Laura ... la sœur de ma belle-mère... !

(Agathe habillée très stricte, elle saute d'un carré de moquette à l'autre. Elle recommence plusieurs fois.)

AGATHE. Bonjour, je suis Agathe... Des billets ! des billets ! Des billets ! des billets !

(Elle trébuche, se signe religieusement et recommence à sauter d'une plaque de moquette à l'autre, puis elle se laisse chuter dans un fauteuil et elle reste béate face à René).

RENE. Vous voulez ?

AGATHE. *(Sourire figé)*. Je vous... on je... nous nous connaissons ?

RENE. Casse ! Passe ton chemin...

AGATHE. Casse-toi ou passe ton chemin ? S'il dit Chemin, je dois le dire deux fois... Chemin ! Chemin ! ton nom ?

RENE. René ? on ne se connaît pas !

AGATHE. Tous, nous nous connaissons... naissons... sons ... ons...

MORGAN. Je vais m'asseoir... *(Il contourne Roger)*. Mêmes valises, amazing !

ROGER. Amazing!

AGATHE. Amazing, mazing, zing, ing !pouf!

Entrée de Franck.

FRANCK. Bonjour ! À tous ... *(il appelle)*. Marie ! vous êtes là, je le sais !

AGATHE. Tu le sais, il ou elle le sait... nous ...

MARIE. *(Qui apparaît)*. Monsieur ?

FRANCK. Elle ? *(elle lève la tête, espérant qu'elle le comprendra)*.

MARIE. Vous voulez savoir si Madame est arrivée ? Si elle viendra ? Si je l'ai vue ? Je n'en sais pas plus, Monsieur...

LAURA. (devant la télé). Je la vois, elle est dans son bain...

FRANCK. Toi, rien demandé.

MARIE. Ça fonctionne bien la télépathie.

MORGAN. Et moi, on ne me dit pas « Bonjour » ? Papa !

RENE. Bel Papa ! Oh Bel Papa !

FRANCK. Papa ?

RENE. Mieux, en vrai qu'en photo, bel Papa !

MORGAN. Papa ! C'est moi, ta fille, Morgan ! ouh ouh !

FRANCK. Oh ! Je ne connais pas...

RENE. C'est Morgan ! votre petit Morgan... votre fils, votre organ, le petit Morgan, qui a grandi, bien grandi.

AGATHE. Morgan ? Organ ? Gan ? pouf !

FRANCK. Je ne vous connais pas !

MORGAN. (*Il se tortille jusqu'à Franck*). Depuis quand me vouvoyez-tu ?

FRANCK. Pardon, Mademonsieur... *(Morgan, le serre dans ses bras)*

MORGAN. Papounet !

FRANCK. (*En le repoussant*). Oh, c'est fini, ce jeu. (*dégoûté*). Bah !

MORGAN. Papa ! Tu ne te souviens pas ? Enfin...Moi !

FRANCK. Je n'ai pas d'enfants !

MARIE. C'est nouveau !

MORGAN. Si, deux filles, ma sœur et moi !

FRANCK. Impossible ! Pas d'homo dans la famille, moi ! pas d'homos !

AGATHE. Homosexuels ! mosexuels ! osexuel ! sexuel ! xuel………….. Pouf !

MORGAN. *(Il imite Céline Dion)*. Voilà, mon mari René.

RENE. *(Il prend Franck, dans ses bras)*. Bonjour, Bel-Papa ! T'as de beaux yeux, tu sais… *(Hilare)*. « Embrassez-moi ! ».

FRANCK. Bah ! *(dégoûté, en s'agitant)*. Ne me touchez pas ! *(René s'agrippe de plus en plus)*. Me ne pas touchez ! Pas touchez ! Pas touchez ! Bah ! Bah !

MARIE. Il ne va pas vous mordre, Monsieur…

FRANCK. Vous Marie ! Suffit ! … *(il place Marie en bouclier)*.

RENE. Respect, beau-père ! Tu me plais, tu sais.

FRANCK. Eh bien, moi, vous me …assez ! bats les pattes ! Hiiiiiii…

RENE. Papa est dans l'Offshore…

FRANCK. Eh bien, allez-le retrouver.

MORGAN. Dave, le papa de mon futur, René, est le plus grand propriétaire de plates-formes pétrolières offshore.

AGATHE. Pétrolière ! trolière ! lière…………. pouf !

LAURA. Oooooohmmmmmmm ! Nathaly a été rejointe dans son bain par un homme.

MARIE. Ça marche vraiment la télépathie !

FRANCK. Shut up !

LAURA. (*Personne ne lui prête attention*). Tiens une autre femme ? C'est Kerry la journaliste américaine.

CHARLES. (*Rentre précipitamment, il apporte le champagne*). Je suis en retard... à notre réunion de famille.

FRANCK. Charles ! Vous ici ?

CHARLES. Je me suis imaginé qu'un peu de Champagne, ne nous ferait pas de mal. Bonjour, Franck, ce sont vos enfants ? Je n'avais eu l'occasion de les rencontrer...

FRANCK. Mes enfants ? Où ça ? eux ? Deux homos de la famille de mon ex.

MORGAN. Si, je suis « le» fille du Bel papa de mon mari René.

CHARLES. Et vous vous appelez Céline ?

MORGAN. Non ! pourquoi ?

CHARLES. Les homos sont de très créatifs, très bons hommes d'affaires...

FRANCK. Oui, mais pas ceux-là ! Roger, reste à côté de moi !

ROGER. (*Roger le rejoint en grognant*). Et mes valises.

CHARLES. Il faut noter que plus nos pulsions homosexuelles sont refoulées et plus nous sommes mal à l'aise en présence d'homosexuels...

FRANCK. Je suis à l'aise en présence des homos, je n'aime pas qu'ils me touchent. C'est tout ! (*à René*). Écartez-

vous... vous ! *(il crie style Coluche).* Roger ! à l'aide !

ROGER. *(Qui se tient à côté de Franck).*Oh ! moi, les histoires de famille !

CHARLES. Nous nous amusons de plus en plus, depuis que vous avez pris la présidence, mon cher Franck... J'ai peur que notre amusement ne dure pas.

FRANCK. *(Il lui tend la main).* Je ne vous ai pas serré la main, Monsieur le Président...

CHARLES. Le président, c'est vous ! Je n'ai rien à voir avec l'entreprise, mais j'étais impatient d'entendre de bonnes nouvelles de votre bouche, Franck.

AGATHE. Bouche ! Pollution ! Contagion ...actions, protestation, trois millions... *(elle se recueille et prie en silence à côté de Laura).*

LAURA. J'adore la façon dont ils font l'amour dans la baignoire.

AGATHE. Moi aussi j'adore ! ils sont trois ! *(elle émet des cris simiesques).*

CHARLES. Agathe, il y a longtemps que je ne t'avais pas vue, ici ! Ça va ? Tes patients toujours nombreux ? Je suis très fier de toi, ma petite fille.

AGATHE. Moi aussi Papy. Papy, papillotes ! Papilloter... Papillon.. papillonner !

LAURA. Ooooohm.... Ils se rhabillent !

AGATHE. Ooooohm... nue notre sœur est belle...

LAURA. Kerry aussi !

AGATHE. Dommage, ils sortent...

CHARLES. Ouvrons le Champagne !

FRANCK. Je préférerais que nous commencions notre conférence et que le champagne, nous le buvions lorsque nous aurons arrêté certaines décisions.

RENE. Je préférerais commencer par le Champagne.

MORGAN. D'autant que nous avons une grande nouvelle...

CHARLES. Une grande nouvelle ?

ROGER. Une grande nouvelle ?

MORGAN. René et moi, allons, nous marier...

Franck s'écroule...et LES autres l'aident à se relever.

RENE. Nous marier ici, dimanche prochain et vous êtes tous invités...

MORGAN. Papa, prends ton gendre dans tes bras...

FRANCK. Mon gendre ? *(il ne bouge plus).* S'il me touche, je... je ... hurle !

NATHALY. *(Qui entre et se précipite).* Félicitations, tu es magnifique Morgan. On ne s'était revus depuis le mariage... *(elle le serre dans ses bras).*

(Tout le monde se lève pour le féliciter).

MORGAN. Merci !

FRANCK. Je ne m'attendais pas à vous voir si nombreux, laissez-moi me remettre de mes émotions...Marie !

MARIE. Oui ?

FRANCK. Vous accompagnerez Morgan et son ami, tout au fond, là-bas...dans l'autre pièce... Et fermerez-les portes !

MARIE. Vous plaisantez !

NATHALY. *(Entrant, elle abandonne son manteau à Marie).* Papa, je suis heureuse que tu aies pu te libérer pour nous rejoindre. *(Elle l'embrasse).*

FRANCK. Passons aux choses sérieuses ! Oh votre attention ! Je vous présente deux nouvelles recrues qui auront un rôle décisif pour l'avenir de notre entreprise. *(La porte s'ouvre).* Voici, Brigitte Desmollière et Peter Flea.

(Ils entrent en vainqueurs les bras en l'air).

BRIGITTE. Bonjour à tous ...

PETER. Bonjour !

BRIGITTE. Ensemble, nous allons commencer le grand nettoyage dans les structures et dans le personnel de l'entreprise...

PETER. Et vous allez constater très vite une progression exceptionnelle de vos dividendes.

FRANCK. Je vous demande de les applaudir.

(Applaudissements.)

CHARLES. Eh bien, buvons en l'honneur des jeunes amoureux et en signe de bienvenue aux nouveaux membres de ton équipe de direction, Franck.

FRANCK. Marie ! Vous … *(il fait tourner le doigt pointé en l'air)* champagne de la part de monsieur Charles… je voulais …

AGATHE. Il ou elle voulait, nous voulions, vous vouliez… ils ou elles voulaient…. Prions le seigneur ! *(Elle se lève et passe d'un carré de moquette à l'autre).*

RENE. Elle va bien ta tante, Morgan ?

MORGAN. Très bien, merci ! Tante par le remariage. *(il rit sans limites).* C'est une psy, elle se met parfois un peu trop dans la peau de ses patients… Empathie quand tu nous tiens.

RENE. Connais pas empathie.

FRANCK. Oui, je voulais… ! Oui… Qui aujourd'hui ne souhaite pas faire fructifier son capital ?

AGATHE. Moi ! Je m'en fiche du fric, je veux vivre, je veux l'amour… Aimons-nous, les uns, les autres… *(Elle se jette sur René).* Toi, je te veux….

MORGAN. Non, mais … pas les pattes. Tu te crois où ?

FRANCK. On se calme, les enfants ! Je vous donne en quelques points, la manière dont je pense aborder notre avenir. Vous connaissez tous, Roger Berne, mon trésorier qui *nous* apporte de quoi doper notre avenir politique.

MARIE. Politique ?

FRANCK. Au lieu de commenter, regardez plutôt !

ROGER. *(En ouvrant les valises).* Voilà ! montant confidentiel ! *(clameur).*

FRANCK. Et je sais que Charles me suivra sans hésiter quand il aura les prévisionnels que nous avons définis...

CHARLES. Je ne demande que ça !

NATHALY. J'aimerais, moi aussi faire une déclaration.

FRANCK. Plus tard ma chérie !

CHARLES. À voir ! À voir ! Pour l'instant, si l'avenir est vide comme ce verre alors je m'inquiète.

MARIE. Je m'occupe de vous, Monsieur ! *(elle le sert).*

FRANCK. Tout le monde a un siège. Brigitte à vous !

BRIGITTE. *(Il se place devant le paperboard).* La première étape consiste à...

NATHALY. Désolée de vous interrompre une nouvelle fois ! Mon annonce influencera vos projets.

CHARLES. Laissons-la parler !

NATHALY. Voilà ! Je ...

AGATHE. Je l'avais lu dans le cosmos.

NATHALY. Je divorce !

FRANCK. Arrête tes plaisanteries ! divorcer ? toi ? reprenez Brigitte !

BRIGITTE. Enfin ! pour aller plus vite, nous allons licencier, et je sais qu'aucun d'entre vous ne s'y opposera, le responsable du comité d'entreprise, qui si nous le laissons faire avec ses revendications permanentes conduira l'entreprise à une situation dramatique.

NATHALY. Très bonne idée ! J'en profite pour vous annoncer que j'ai l'intention d'épouser Mohammed... d'ailleurs le voici :

(Marie commence à applaudir, les autres suivent.)

MOHAMMED. *(Il embrasse Nathaly sur les lèvres)* ...Et je suis accompagné de mon amie Kerry, une journaliste américaine qui, en caméra cachée, préparait un sujet dont le titre sera : les politiciens, les nouveaux princes de nos démocraties !

KERRY. (*Avec deux valises*). Merci, Franck ! tu m'as permis de réaliser une enquête exceptionnelle.

MORGAN. Mes bourses !

MARIE. Non, elles sont là à côté des valises de Roger.

ROGER. Ils sont là... pas de soucis, elles resteront.

FRANCK. Mon fric ?

RENE. Oui, mais nous voulons vendre... nos parts dans l'entreprise.

MORGAN. Nous avons besoin d'argent.

AGATHE. René combien veux tu? Du fric à la pelle ! de l'argent à la pelle ! des billets à la brouette ! J'en ai... tu ne veux pas m'épouser ?

MORGAN. lâche le !

Scène.

ROGER. Je ne comprends pas ! Mes valises étaient là, …

FRANCK. Mais ils n'y sont plus… C'est fou ! on ne peut pas te faire confiance. Et tu voudrais être mon Premier ministre.

La porte s'ouvre.

MARIE. Il y a un coursier qui a rapporté ces deux valises…

FRANCK. Eh bien, les voilà ! Franchement je ne comprends pas, comment je peux rester avec un mec comme toi.

ROGER. Je l'ouvre ?

FRANCK. Eh bien oui !

ROGER. Elle a une étiquette Air France – Vol Bangkok – Thaïlande ?

FRANCK. *(furieux).* Je n'en sais rien ! Merde, ouvre-la, cette valise.

ROGER. Je me méfie !

FRANCK. Ouvre !

ROGER. *(Il ouvre).* Ah !

FRANCK. Ah !

ROGER. Une invitation de mariage ! Les cons… et un mot de remerciement.

FRANCK. Oh ! les cons !

RIDEAU.

au sujet de l'AUTEUR

Claude COGNARD est né à Feurs près de Saint Étienne en 1953. Jeune, il se passionne pour l'écriture. Son intérêt pour la langue de Shakespeare le conduit à quitter la France pour Brighton. De formation traducteur, il passe les Diplômes de Cambridge et de la "Royal Society of Arts". Diplôme d'Honneur Centre International des Arts et Lettres. Sociétaire de la Société des Gens de Lettres, sociétaire de la Sofia, membre de la SACD.
Il est auteur de nombreux romans.
il écrit pour le théâtre..

Sensible à l'injustice et à la violence, fort de ses 5000 amis Facebookiens, il se spécialise dans l'écriture sur la Perversion Narcissique, et contre l'injustice et la violence faites aux femmes.

Pour le théâtre autorisation de jouer via la SACD.

Auteur 202442/43

www.ingramcontent.com/pod-product-compliance
Lightning Source LLC
Chambersburg PA
LVHW020927180526
763CB00007B/2907